跟著山崎亮去充電

走讀北歐生活設計最前線

山崎亮 & studio-L 著

涂紋凰 譯

北欧のサービスデザインの現場

studio-L スカンジナビアを訪ねて

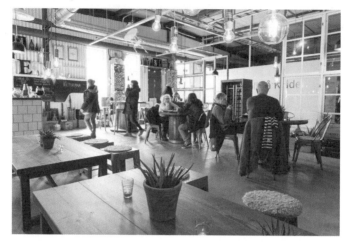

瑞典購物商場ReTuna Återbruksgalleria裡的咖啡廳。店內販售升級再造或回收再利用的商品。咖啡廳的室內裝飾也採用回收再造的商品。

攝影：神庭慎次

ReTuna Återbruksgalleria是全世界第一個專門販售升級再造（Upcycle）商品的購物商場，地點就位在地方政府的回收中心旁。「ReTuna」是「埃斯基爾斯蒂納市（Eskilstuna）」的縮寫，而「Återbruks」意指「回收」，「galleria」則是「商場」的意思。

儘管採訪這天是平日，但一到商場就看到持續有市民把不需要的物品送到回收中心。購物商場內總共有十四家店，分別把回收的物品升級再造或修理，再以商品的形式販售。商場內也附設咖啡廳，販售使用有機食材的料理。

市民提供不需要的物品，然後在商場購買新商品回家。雖然是很單純的購物行為，但是藉由利用廢棄物減少垃圾，將回收物加上附加價值並商品化，打造出活化經濟的良性循環。也就是說，來這裡的顧客，光是購物也會有「做了一件好事」的感覺。

（摘自內文）

跟著山崎亮去充電──
走讀北歐生活設計最前線

序言　北歐生活設計最前線／山崎亮　　　　　　　　008

前言　豐富人們生活與體驗的設計／山崎亮　　　　014

Site1　福利國家瑞典的設計力──　　　　　　　　053
　　　 國立美術工藝大學「KONSTFACK」／西上亞里沙

Site2　從服務設計的觀點制定計畫──　　　　　　071
　　　 赫爾辛基市設計部門／神庭慎次

Site3　令人邂逅藝術的設計──　　　　　　　　　089
　　　 芬蘭國立基亞斯瑪當代美術館／洪華奈

Site4　由學生發起、學生限定的創業支援計畫──　109
　　　 芬蘭奧圖大學的「STARTUP SAUNNA」活動／洪華奈

Site5　改變工作價值觀的場所──　　　　　　　**125**
　　　　　共享工作空間「Hoffice」／神庭慎次

Site6　將回收物升級再造的購物商場──　　　　**143**
　　　　　瑞典的「ReTuna Återbruksgalleria」／出野紀子

Site7　當圖書館成為資訊教育據點──　　　　　**169**
　　　　　芬蘭的「Library 10」／林彩華

Site8　丹麥的成人教育與公民會館──　　　　　**185**
　　　　　「成人教育機構」的過去與現在／西上亞里沙

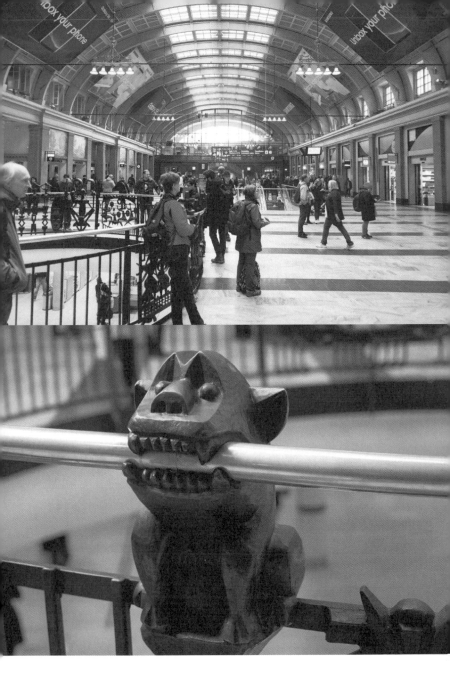

（上）斯德哥爾摩中央車站。寬廣的空間中，聚集正要前往不同目的地的人們。

（下）斯德哥爾摩中央車站扶手上的動物。滑稽的表情非常可愛。攝影：山崎亮。

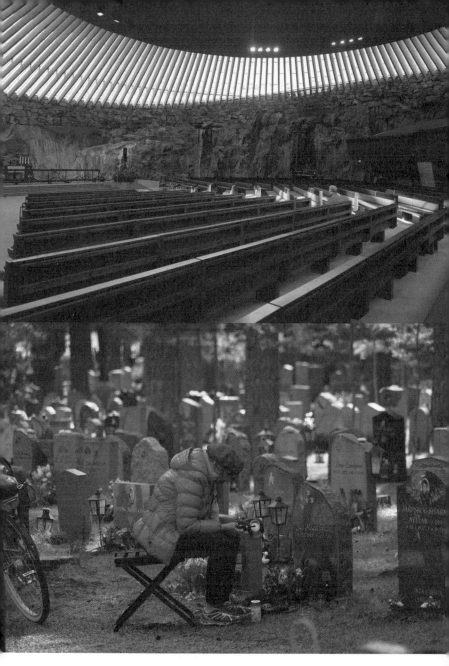

（上）位於赫爾辛基市的岩石教堂「聖殿廣場教堂」。牆面直接露出岩石的紋理。攝影：山崎亮。（下）位於斯德哥爾摩郊外，由阿斯普朗德（Erik Gunnar Asplund）所設計的「森林墓園」。一名女性正坐在摺疊椅上追思故人。

序言　北歐生活設計最前線

二〇一七年的夏天，我和studio-L的專案領導人們一起造訪北歐。在設計領域提起北歐，就會讓人想到優美的雜貨與家具等「物品設計」。然而，最近服務設計等「生活設計」正在流行。在同時擁有美麗的物品設計與卓越的生活設計之地，究竟會產生什麼樣的風景呢？我們為了親身體驗，決定探訪北歐。

首先最令我驚訝的是市公所竟然有服務設計的部門。該部門專門處理以使用者為主體的專案與之後的溝通，而且，辦公室

就位於市公所入口處附近。該部門發行的刊物大多又美又淺顯易懂，由此可見物品設計與生活設計互為助力。

除此之外，美術館也從服務設計的觀點營運，以參觀者的角度檢討服務內容。捨棄美術館是讓民眾鑑賞美術的既定觀念，不斷探求參觀者需要的體驗。在館內各處，都可以看到由此觀點應運而生的物品與生活設計。

以音樂為主題的圖書館，現在不只專精於音樂本身，更是廣泛蒐羅與音樂相關的一切。這些結果也是從想享受音樂的使用者角度持續經營而成，並非由設施管理者的理論出發。藉由製作現場演唱會的傳單、舞臺的小道具、工作人員的T恤，一一實踐從音樂發展出來的物品與生活設計，進而造就了現在的音樂圖書館。

除此之外，大學的設計教育也不斷刷新，發展出支援學生

創業的嶄新架構。還有精神科醫師開發出共同時間表，方便數名意氣相投的微型企業主每天各自在不同的地點一起工作。然而，北歐不只有這些優秀的「教育現況」、「創業支援計畫」、「嶄新的工作模式」，更令人不容忽視的是背後有美麗的空間設計支持。物品設計與生活設計兩者都很重要。

「物品設計」非常淺顯易懂，肉眼一見就能了解，所以很容易滿足。然而，如果僅滿足於外觀美麗，反而會喪失本質。因此，「生活設計」也是很重要的一環。話雖如此，優秀的「生活設計」需要美麗的「物品設計」支持才能發揮實力。因此，關鍵在於以兩者並重的角度調整計畫。

台灣的「物品設計」水準很高，獲得國際級設計獎或者被提名的作品繁多。而且，台灣各地也開始出現解決貧困、醫療與社會福利、教育問題的優秀「生活設計」。然而，若說到物品設計

與生活設計兩者並重的案例就屈指可數了。美麗的物品設計只會增加企業的營業額，而優秀的生活設計則被囚禁在沒人感興趣的空間裡。若本書能拋磚引玉，拉近台灣物品設計與生活設計之間的距離，我將感到無比榮幸。

另外，本書內容原為《BIOCITY》雜誌的特輯。在此由衷感謝時報出版社的湯宗勳先生協助翻譯出版本書，同時也向欣然允諾出版計畫的BIOCITY總編輯藤元由記子女士致上謝意。

跟著山崎亮去充電

走讀北歐生活設計最前線

豐富人們生活與體驗的設計

山崎亮

現為studio-L負責人、慶應義塾大學特聘教授。

一九七三年生,愛知縣人。大阪府立大學及東京大學研究所畢業,取得工學博士學位,擁有日本國家考試之社會福祉士資格。

曾任職建築、景觀設計事務所,後於二〇〇五年創辦studio-L。從事「當地問題由當地居民解決」的社區設計工作。主要著作有《社區設計》、《社區設計的時代》、《論街區的幸福》等。

北歐之旅

每年夏天,我都會和studio-L的夥伴一起到國外來一趟進修之旅。今年討論要去哪一國的時候,其中一位夥伴強力推薦北歐。說起北歐,大家的印象就是有很多可愛的雜貨和美麗建築,所以我原本認為對社區設計可以學習的地方應該不多。然而,北歐最近似乎有一些不同的動向。據說除了物質和空間美感之外,還推出很多重視人們生活與體驗的活動,以及提供居民參加社區設計的計畫。而且,以這些想法為前提的社會教育與創業支援等計畫也正在成長。

既然如此，我們當然要到北歐一探究竟，學習北歐在實踐美麗的「物品設計」之後，如何開始著手「生活設計」。

因此，我很快就決定和studio-L的夥伴一起，前往芬蘭、瑞典、丹麥三個國家，展開北歐之旅。

生活設計

北歐的冬季很長，所以在室內度過的時光也很長。因此，和其他國家相較之下，北歐會更重視室內的美感。在美麗的物品與空間包圍下生活，對北歐諸國而言非常重要。

而且，北歐有廣大的林地。利用林業製造的商品，是北歐產業的重要策略。使用國內木材資源設計製造的商品，豐富了冬季漫長的北歐住宅，發展成一個龐大的產業。優質的家飾設計

在舊貨店發現尤莉卡設計的鴿笛。

受到各國矚目，對歐美、亞洲也產生莫大影響。

創立於一八七三年，位處芬蘭赫爾辛基市阿拉比亞地區的陶藝公司「Arabia」，其標語為「用美麗的事物打造幸福世界」。一九二九年，該公司成立「美感日常」部門，大量聘用設計師。其中成名的設計師有貝魯格‧凱比艾內（Birger Kaipiainen）和凱‧佛蘭克（Kaj Franck），但我個人很喜歡女設計師安雅‧尤莉卡（Anja Juurikkala，一九二三～二〇一五年）的設計。

一九四六年，尤莉卡從美術大學畢業，直到一九六〇年為止都在Arabia工作。期間發表了動物系列，創作許多表情呆萌的動物形狀陶器。幸好我在赫爾辛基市的舊貨店找到她設計的鴿笛，現在放在我的書房，每天都可以欣賞。北歐的設計，的確讓日常生活充滿美感。

（左）阿瓦‧奧圖（Alvar Aalto）。
（右）安雅‧尤莉卡（Anja Juurikkala）。

北歐的家具和建築設計，可以說是廣受阿瓦·奧圖（Alvar Aalto）影響。我學習景觀設計時，影響我最深的是美國設計師勞倫斯·哈爾普林（Lawrence Halprin）。他年輕時曾在托馬斯·徹奇（Thomas Dolliver Church）的事務所工作，並設計了多內爾花園（Donnell Garden），而這個花園其實深受徹奇造訪的瑪麗亞別墅（Villa Mairea）影響。設計瑪麗亞別墅的人正是阿瓦·奧圖。瑪麗亞別墅的委託人是古利克森（Gullichsen）夫婦，這對夫妻和阿瓦·奧圖的妻子艾諾·奧圖（Aino Aalto）以及原奧圖事務所員工尼爾斯·古斯達夫·霍爾（Nils-Gustav Hahl）四人共同創辦Artek公司。

Artek是販售奧圖設計家具的公司。古利克森夫婦孫女尤哈娜·古利克森（Johanna Gullichsen）還推出同名織品品牌。尤哈娜·古利克森自己是Artek公司的股東，也負責該公司布料設

尤哈娜·古利克森設計的背包。

計，具有日式風格的工整設計獲得極高評價。

奧圖的宅邸與工作室，其室內設計也充滿魅力。兩者都講究舒適生活、便於工作的重點，空間中的每個角落都裝飾著美麗的物件。丹麥建築師菲恩‧尤爾（Finn Juhl）的宅邸一樣也擁有沉穩的空間景觀與美麗家具，實在令人神往。我在哥本哈根入住拉迪森皇家酒店，設計師為亞納‧雅各布森（Arne Emil Jacobsen），從飯店大廳到客房、家具，所有空間都呈現一致的設計感。

在這樣充滿美感的北歐，街道上也遍布許多家飾店或雜貨屋，這些商店大量介紹實踐美感生活的好設計。瑞典的宜家家居、H＆M等品牌已進軍日本，所以大家比較熟悉，但除此之外北歐還有很多設計商店。像我會購買尤莉卡設計的鴿笛和尤哈娜‧古利克森的背包，私

拉迪森皇家酒店的室內設計。

位於芬蘭西海岸波里地區的瑪麗亞別墅（Villa Mairea）。阿瓦·奧圖設計。

前言／豐富人們生活與體驗的設計

心認為設計選項多彩多姿真的很棒。然而，我同時也意識到選項過多的問題。人們以設計之名，生產、消費、丟棄許多產品。過去為了實踐美感生活而設計的設計師，不知是否曾經想過，設計會被用來提升企業利益和經濟成長率？

我一邊思考這些問題，一邊往窗外看去，眼前可見蒂沃利花園（Tivoli Park）外圍正在開發商業設施。蒂沃利花園是哥本哈根市民的休閒場所，周邊沿著外圍道路一一轉變為商業設施。屆時應該也會有幾家別緻的設計商店吧！

直到一九七〇年代為止，北歐各國都在從事物理性的設計。那麼，今後設計師會朝哪個方向走呢？當然，從以前到現在，大多數設計師都在做雜貨、家具、空間

從飯店窗戶往外看蒂沃利花園，周邊被商業設施包圍。

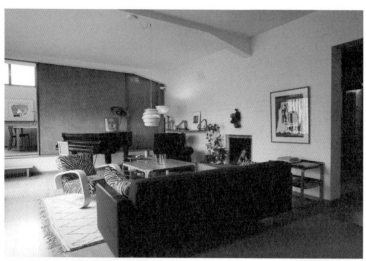

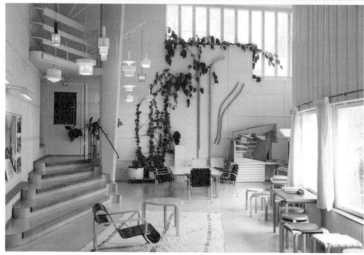

（上）奧圖自宅的室內設計。（下）奧圖事務所的室內擺設（赫爾辛基）。

等「物品設計」。然而，其中應該也有設計師認為物品設計並非設計的全貌，因此持續嘗試有別於既有設計概念的設計活動。在北歐，應該有設計師從事行政服務、學習方法、工作方法等「生活設計」的工作才對。這次的旅程，我們決定體驗北歐特有的物品設計，並向從事生活設計的人們請益，學習世界最先進的做法。

赫爾辛基市公所的「服務設計」

思考生活設計時，我腦海中第一個浮現的就是服務設計。所謂的服務設計，就是以使用者的觀點重新修正服務之意。在日本，已經有很多企業會以顧客的角度，檢討、優化服務的使用體驗，藉此增加更多粉絲。

另一方面，行政機關卻尚未充分理解何謂服務設計。「公家機關沒效率」、「辦一件事要轉好幾個窗口」如同民間服務「體貼入微」。我想也有可能是為了避免阻礙市民的自主活動，而選擇不提供過度服務。然而，如同社會大眾的批評，行政服務往往只從服務提供者的觀點思考。追根究柢，運用國民稅金的行政服務，應該其結果卻讓服務變得一點也不體貼使用者。根據某試算報告指出，只要消除行政機關沿用過往案例、製作難懂的說明資料以及金字塔型的行政組織造成資訊支離破碎等問題，從使用者的角度重新建構行政服務的系統，十

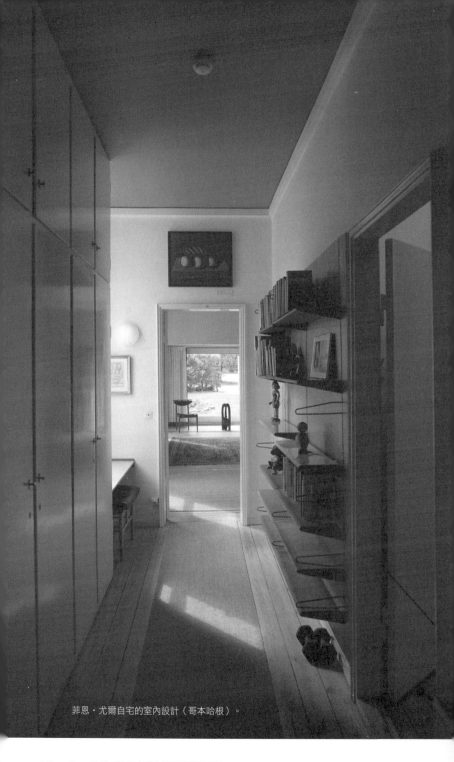

菲恩・尤爾自宅的室內設計（哥本哈根）。

　　前言／豐富人們生活與體驗的設計

年期間就可以縮減一年份的行政預算。

北歐的設計師已經開始著手從事「行政服務的設計」。赫爾辛基市的設計指揮官安內・史特拉絲，原本在民間電梯公司從事服務設計的工作，她亮眼的成績獲得好評，獲得市政府聘用。史特拉絲先從服務設計的核心概念「以使用者為中心」的角度思考。因為這並不是在民間企業，並非單純的顧客體驗或使用者體驗，所以她選擇使用「市民體驗」這個詞彙。也就是說，對象並非單純付出金錢享受服務的被動顧客或使用者，而是對市鎮自治有貢獻、也是市鎮主體的市民，因此，史特拉絲把行政服務的目標訂在讓市民擁有最優質的生活體驗。

接著，為了實踐「市民體驗」最佳化的事業，史

統籌赫爾辛基市設計部門的安內・史特拉絲女士。

特拉絲沒有馬上推出大型計畫，而是採用實踐多個小型計畫的策略。因為一旦擬訂大型計畫，隆重對外發表，就會聚集很多想從中獲利的人。這是大型都市再造等計畫常見的光景，無論在政治面或經濟面，大家都各有居心。為了避免這些問題，她決定推動許多小計畫，達到在不知不覺中優化市民體驗的目的。

之所以沒有擬訂大型計畫，也是因為希望能讓市民參與每一個小嘗試。比起幾個專家擬訂、執行一個龐大計畫，不如和多數市民對話，實踐許多小計畫，這樣反而更能提升市民體驗的品質。史特拉絲表示：「比起透過少數人的眼睛和耳朵收集資訊，不如讓更多人參與。」

因此，她召集三百位赫爾辛基市內的市民與專家、行政職員，舉辦為期六週總共八次的工作坊。工作坊每次四個小時，對談的內容會在下次工作坊召開前，整理成簡單易懂的視覺資料公布在網站上。工作坊的最後，會請參加者發表一個小計畫，宣示接下來的一個月要執行哪些具體行動。

透過這種工作坊型態，將市民、尤其是女性市民的意見反映到市政上，我認為非常重要。男性的生活圈大多落在家庭和公司之間，但女性會接送小孩、購物、工作、和朋友喝茶、散步之後再回家。這些多樣性的體驗，會讓工作坊的討論更加充實。若想藉由眾人的眼睛和耳朵收集資訊，改變市民體驗的品質，積極聽取女性的意見非常重要。

收集多樣化的資訊，以淺顯易懂、視覺化的方式，創造人們對話的契機。把整個社會的問題當作自己的事，促使民眾動起來。史特拉絲認為這才是新世代設計師應具備的能力，「設計師以前的工作是製造優良的產品，獲得消費者共鳴；但我認為設計師現在的工作，應該是成為民眾對話的媒介。」

基亞斯瑪當代美術館

服務設計不只可以應用於行政設計，也能用在美術館的參觀體驗。位於赫爾辛基的國立基亞斯瑪當代美術館（Nykytaiteen museo Kiasma）為了提升「美術館體驗」品質，也開始從服務設計的角度思考。最典型的例子，就是由專業策展人撰寫美術相關的文章。一般而言，這種文章都很難懂，閱讀艱澀文章的參觀者，都不免覺得自己像是笨蛋。光從這一點來看，就可以斷言這是失敗的服務設計。繼續展示讓參觀者不再踏入美術館的說明文章並非上策。

在基亞斯瑪當代美術館，這些美術說明文章，由小學生集體創作。小學生充分思考策展人想表達的理念之後，再提出如何簡單明瞭傳達內容的意見。除此之外，設計師也會討論採用什麼文宣可以讓人更有親切感、

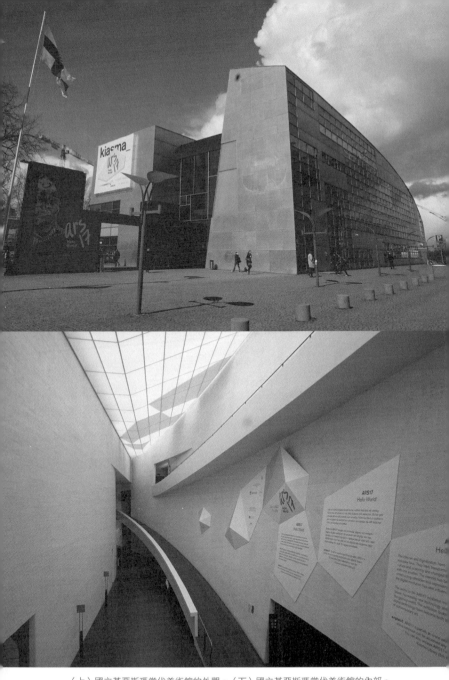

（上）國立基亞斯瑪當代美術館的外觀。（下）國立基亞斯瑪當代美術館的內部。

　　前言／豐富人們生活與體驗的設計

讓人對美術出現興趣。除此之外，也會召集十名成年觀賞者，讓參觀者一起動腦思考說明文章的內容。也就是說，提供三十萬人閱讀的說明文章，是透過一群兒童和十位大人共同思考而成。

另外，針對美術館體驗，必須澈底思考：「人們為什麼會來美術館？」從參觀者組成的工作坊可知，參觀者是因為「想和家人、朋友、男女朋友一起度過愉快的時光而來美術館」，這和美術館相關人員認為「人們想欣賞藝術作品而來美術館」相反。「想欣賞藝術品」這個理由對大多數的參觀者而言，其實是第二順位。

為了瞭解這些想法，專家會以「假想人物」的方法預想來參觀的人物。服務設計也會用「二十幾歲的女性銀行行員」、「六十幾歲的男性上班族」設定假想人物，想像這些人物來美術館時會有什麼樣的體驗，並且確認服務的內容。不過，更直接的方式就是舉辦由參觀者組成的工作坊吧！除此之外，訂出學生日、家庭日、上班族日等不同主題，邀請假想人物來美術館，進而觀察這些人物的行動，也是很有效的方法。

該館聘用專家培育導覽義工、設計參觀者組成的工作坊。這些專家打造出提升美術館鑑賞體驗的各種計畫，例如和附近的學校合作，召集四千名小學生舉辦活動、或者在美術館進行從晚上七點到隔天早上七點的「all night 哲學」計畫。

不只本文提到的行政機構和基亞斯瑪當代美術館，赫爾辛基市其他公共設施也會以服務設計的概念，重新

審視行政服務。因此，基亞斯瑪當代美術館的管理人當然也必須加入服務設計的行列。「優秀的設計師，總是致力於了解使用者。這些設計肉眼看不見也無所謂，只要能發揮功能就好。」基亞斯瑪當代美術館經理的一席話，令我印象深刻。

音樂圖書館「Library 10」

社會教育設施除了美術館以外，還有圖書館。赫爾辛基市的「Library 10」也是以服務設計觀點營運的圖書館。Library 10是音樂類圖書館，館內收藏重金屬、嘻哈和古典等各種音樂類型的CD。使用者可以自由聆聽這些音樂，但只提供這項服務卻使得來館人數愈來愈少。

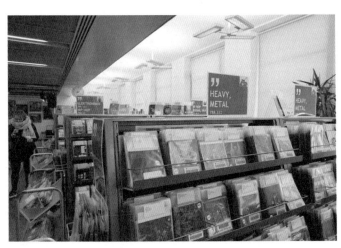

Library 10 內部。

因此，Library 10決定募集由市民擬訂的計畫。為市民活動安排協調人（coordinator），提供支援讓市民提案的活動盡可能實現。剛開始舉辦很多樂團現場演奏等音樂活動，現在每年有三百個以上的計畫皆由市民主導。其中，大多數的活動都是借用圖書館舉辦，如果空間太小或不適合舉辦活動，館方也會介紹市內其他的公共設施。透過網站公布，讓赫爾辛基市內公共設施的預約狀況一目了然，只要回答「想辦什麼活動？」等問題，就可以找到合適的地點，用臉書或Gmail帳號即可預約空間。

Library 10原本是樂譜圖書館，後來開始收集音樂相關書籍以及CD、DVD，也在館中準備樂器、設置音樂工作室，讓民眾可以在這裡練習演奏。除此之外，還

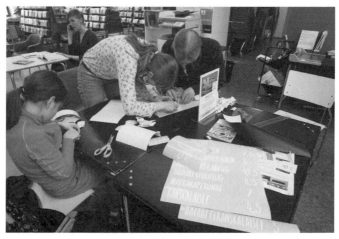

在Library 10 製作咖啡廳菜單的家庭。

可以在圖書館錄音、編輯自己的音樂影片，在網路上公開作品。Library 10看準年輕人對音樂的興趣，準備相關環境讓使用者擁有更好的音樂體驗。

Library 10備有電腦和影印機等設備，讓民眾可以製作宣傳音樂演出的文宣或海報。甚至還有製作道具和服裝的雷射切割機與3D列印機、數位縫紉機、徽章機等機器。Library 10內放置這些機器的地方，稱為「都會工作坊」，對音樂沒興趣的民眾也可以自由使用這個空間。這裡有工作人員指導如何使用機器，提供市民學習機器使用方法的機會。我們還遇到小型咖啡店的經營者，來這裡用雷射切割機製作菜單看板，做好之後再帶回店裡，貼在玻璃帷幕上。以前咖啡店入口等設計必須委託專門業者，現在由市民親自打點的商家，成為市鎮

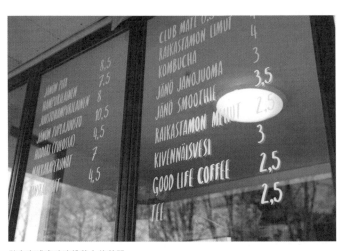

貼在咖啡廳玻璃帷幕上的菜單。

景觀的一部分，我認為這個方法也可以應用於社區設計。

升級再造中心「ReTuna」

美術館和圖書館等社會教育機構，從服務設計的觀點讓民眾有更好的使用體驗，我認為是為了打造便於市民使用社會教育機構的環境，增加自我學習的機會。為了做到透過自己的雙手讓自己的生活更好，市民自動自發學習十分重要。以前設計師為了讓生活更美好而設計美麗的物品，現在市民的親自參與則讓設計更完整。專家若不停提供美麗的設計品，市民就會淪為顧客。反之，市民若擁有讓自己生活更美好的能力，總有一天會提升整個地區的自治意識。在北歐，兩者都有設計師參與其中。在這個層面上，提供市民自我學習機會的社會教育設施，其服務設計就扮演很重要的角色。

位於瑞典埃斯基爾斯蒂納市（Eskilstuna）的「ReTuna」，可以說是讓市民學習廢棄物議題的社會教育機構。這裡所有的商品，都是利用民眾帶來的廢棄物製作而成。這個城市不讓垃圾車在市內來回穿梭，而是要求居民把產生的廢棄物帶到「升級再造中心」。結果，除了付費請人來載廢棄物的居民以外，大多數的市民都會

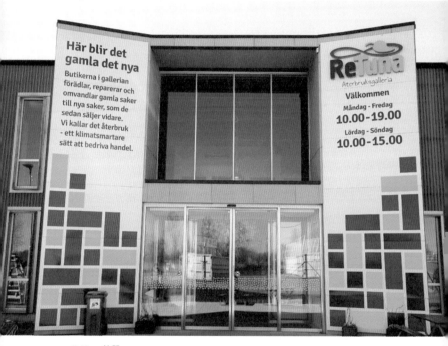

ReTuna外觀。

趁外出的時候開車把廢棄物載到回收中心。

工作人員會在回收中心的分類區，把民眾帶來的廢棄物分類。首先，區分感覺可以用和無法再利用兩大類。接著把感覺可以用的東西，分配到需要的店家。依照升級再造中心裡店家的需求，將時尚、運動用品、腳踏車備品、電腦、影音家電、家具、建材、布料、手工藝用品、舊書等進行分類。

從事分類工作的人員中，也有身心障礙者與流浪漢。這些工作人員會找出可以再利用的物品，判斷應該分配給哪一家店。分類區的牆上陳列著室內裝潢和產品設計的書籍，我想工作人員大概是趁休息的時候閱讀這些參考書，培養選物分類的眼光吧！工作人員以堅定的態度一一將物品分類的樣子，令我印象深刻。

分類後的物品，分別集中在各個店家的空間內。進駐升級

分類區中陳列的參考書。

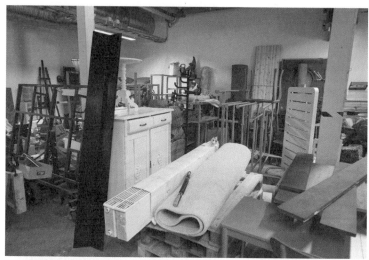

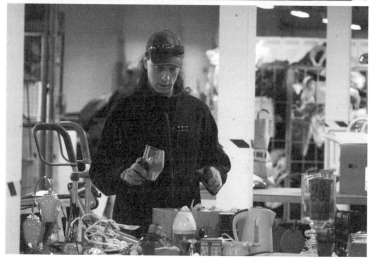

（上）待分類的物品。（下）迅速分類的工作人員。

再造中心的商家，接收工作人員分類好的物品，將其製作成新的產品，或者清洗、打磨後放在店面販售。租用店面的租金當中也包含接收物品的費用。也就是說，進駐升級再造中心的店家，可以免費獲得經過分類的物品。各商家可透過書面文件通知分類人員自己需要什麼類型的物品。這些文件會張貼在分類區的牆上，工作人員會參考其內容進行分類。然而，商家不得向工作人員要求特定的物品。不僅如此，商家相關人員甚至不得進入分類區。在分類區，工作人員的判斷不容質疑。

現在，ReTuna內有腳踏車和運動用品店、舊衣店、回收零件的賣場、舊書店、影視家電與3C產品二手店、咖啡輕食餐廳，以及教授手工藝的市民高校（Folkehøjskole）教室。市民高校是北歐常見的成人教育機構，這裡的教室使用回收的手工藝用品，教授布製品的做法。有別於其他成人教育機構的是，在這裡除了學習手工藝，還能同時學習如何將物品升級再造。

在這個升級再造中心購物或學習的人，應該能透過各種不同的方式，認識廢棄物議題並得到各種解決問題的靈感。

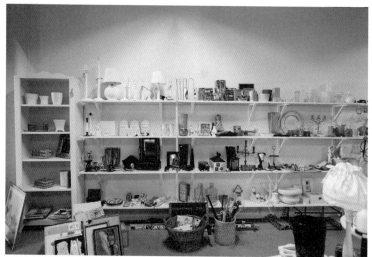

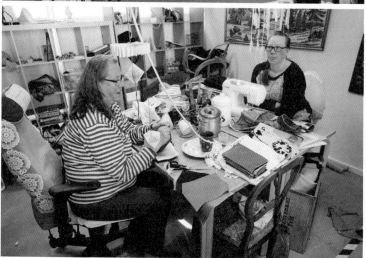

（上）ReTuna內的店家。豐富的品項與沉穩的陳列方式。（下）ReTuna的成人教育機構。

創業支援機構「STARTUP SAUNNA」

為了跳脫設計師提供美麗產品，顧客只需要購買的被動式「美感生活」，北歐國家認為創造主動式「美感生活」的重要推手就是社會教育。從前文可以發現美術館、圖書館、升級再造中心、成人教育機構等社會教育設施，以設計的觀點出發不斷進化，而大學教育設施也開始出現新的嘗試。

以北歐設計界泰斗阿瓦・奧圖為名的奧圖大學內，設有STARTUP SAUNNA這個機構。這是在學生企劃之下誕生的機構，有許多大企業出資營運，其目的是支援奧圖大學的學生創業。受到世界趨勢與技術革新影響，未來將會變得愈來愈不可預測，在這樣的時代中，該校學生認為在企業工作已經不是唯一的出路，於是在學校內打造「學習創業」的STARTUP SAUNNA機構。

以前奧圖大學的學生雖然對就業有一定程度了解，但幾乎沒有人想過自己創業，觀念可以說非常保守。因此，STARTUP SAUNNA先從讓學生了解創業開始，舉辦相關的演講和研討會。這些做法仍然持續至今，提供學生近距離了解創業家的機會。

如果出現對創業有興趣的學生，該機構也準備讓學生可以到新創企業實習的計畫。透過在國內外的新創

STARTUP SAUNNA內部。

　前言／豐富人們生活與體驗的設計

企業工作並學習的計畫，至今已經送出一百五十名學生到剛成立的公司實習。可以在新創企業實習，對於未來打算創業的學生而言，絕對是非常寶貴的經驗。據說該機構接下來也規劃和亞洲的新創企業合作，簽訂實習合約。

在創業家身邊實習過的學生，如果未來想創業，可以找同伴在STARTUP SAUNNA討論各種想法。只要有夥伴、好點子和幹勁，任誰都可以挑戰，利用兩個月的暑假學習實踐好點子的方法。如果計畫被採用，團隊可以獲得企業贊助相當於六十萬日圓的資金，可以將這筆經費用來為自己的創業試錯。這個計畫由活躍於第一線的創業家協助指導，針對學生想創業的內容，給予合適的建議。

若學生激盪出具有魅力的好點子，STARTUP SAUNNA也會給予學生發表的機會。名為「斜槓」（slash）的媒合計畫，專門連結有好點子的學生和投資人。這個計畫對全世界公開，所以不只STARTUP SAUNNA的團隊，還有來自世界各地想宣傳自己企劃的學生。在赫爾辛基市舉辦為期兩天的斜槓計畫，聚集一萬七千名參加者，共有兩千位投資人在活動中尋找好點子。除此之外，還有六百家以上的媒體會進入現場，向外界報導活動的狀況。該活動由兩千名學生志工營運，其中有五百名是奧圖大學的學生，其他則是來自全世界一百餘國的學生。

奧圖大學的學生藉由在這樣的舞臺上發表自己的創意，既可以和全世界年輕的創業家建立關係，也能具體

想像自己未來的生存之道。奧圖大學之所以能舉辦這樣大規模的活動，是因為芬蘭的成人給予支持。奧圖大學無償提供建築物給STARTUP SAUNNA，甚至支付水電、瓦斯費用。企業支援STARTUP SAUNNA的活動，衷心期盼積極的年輕人出現。「把愛傳出去」的文化，或許可以說是北歐的特色吧！將高額稅金用在教育、社會福利和醫療上，企業家將獲利拿來栽培年輕人，都是把自己受到的恩惠回饋給社會的概念。在北歐，人們也可以容忍失敗。我想一定是因為大家都有「如果不提供令人安心挑戰的環境，就無法成功」的共識。

新工作型態「Hoffice」

實際創業之後，大部分的人都會成為微型企業主吧！我剛

克里斯多福·格蘭蒂·弗朗森醫生。

創業的時候，也曾暫時以微型企業主的身分在自家工作。這種工作模式對精神上來說是很大的挑戰，有時候不小心就拖拖拉拉過了一整天，工作卻毫無進展。每當這種時候，到了夜晚常常會陷入無止境的自我厭惡。如果沒有特別安排外出工作，可能長達十天都不會見到任何一個人。微型企業主必須面對自由的創造性和被孤立的危險性。

瑞典的精神科醫生克里斯多福・格蘭蒂・弗朗森（Christofer Gradin Franzen）提出聚集多位微型企業主，一起工作的想法。為此，他建立了規則與時間表，以便微型企業主開放自己的家，召集多位微型企業主，讓不同業種的人一起在同一個空間工作。該架構稱為「Hoffice」，由家（Home）與職場（Office）兩個單字組成。

「Hoffice」沒有固定的空間。任何人都可以在自己家舉辦，也可以選擇會議室、咖啡廳、海邊、公園當作Hoffice的地點。也就是說，只要聚集一群認同Hoffice概念的人一起工作即可。Hoffice採取免費參加的模式，召集人可以指定集合地點，然後大家一起工作、休息。然而，工作模式有一定的流程。所有參加者必須在指定時間集合、早上先開會，各自工作四十五分鐘之後，一起休息十五分鐘，整天重複這六十分鐘的循環。午餐時間共六十分鐘，也是所有參加者都必須一起度過。結束整天的工作之後，所有參加者還必須一起回顧整天的進度，也就是這個計畫有既定的「工作的時間表」。

這樣的模式，類似社區設計中的「工作坊」。「工作坊」的原意為「工房」，本指透過多位職人互相協助創作魅力產品的地方。然而，這個詞彙的意思慢慢擴展，現在也用於多位參加者互相合作激盪創意的地方。工作坊有固定的計畫，參加者必須針對計畫重複討論。地點可以是會議室，也可以是咖啡廳或公園。

像Hoffice和工作坊這樣，設計出讓參加者有全新體驗的計畫，正是所謂的「生活設計」。然而，想要做好生活設計，思考使用什麼的空間、有哪些家具、要吃什麼、使用哪些工具等「物品設計」也是很重要的元素。

因為北歐的物品設計高度發達，所以才能加入Hoffice這樣的生活設計，打造出極具創意的工作場所。

每天幾乎都有地方召開Hoffice，會員只要在網路上搜尋就可以找到。你可以選擇每天和不同人一起工作，也可以每週只參加一天，找回工作的新鮮感。如果自己想主辦Hoffice，只要在網站上填寫日期、地點、人數即可。地點的最低限度的條件是要備有WiFi，只要符合這一點，任何地點都可以成為Hoffice的會場。Hoffice社群當中，主辦人會一直換，成員之間互相有所貢獻。弗朗森醫生表示，目前在Hoffice社群內已經創造出贈與經濟（gift economy），也就是微型企業主之間透過Hoffice建立起信賴關係，以自己的技能相互貢獻的狀況。這就是自己也是微型企業主的弗朗森醫生的最初目的。

新世代的設計師

過去，北歐諸國的物品設計師輩出，而且創造了無數傑作。繼承這個傳統，北歐至今仍在培育設計美好物品的設計師。另一方面，從事以物品設計為前提的生活設計師也漸漸增加。從公共設施的服務設計、社會教育計畫、創業支援，甚至到嶄新工作模式的設計，即便肉眼看不見，試圖正面解決當代課題的優秀設計開始一一誕生。

值得注意的是北歐已經開始培養新世代的設計師和藝術家，讓他們在掌握物品與生活的平衡下從事設計工作。這次的旅程中，我們拜訪了在哥本哈根活動的三家事務所。第一家是「Gehl Architects」。這是自一九六〇年起活躍於第一線的建築師揚・蓋爾（Jan Gehl）所創辦的建築事務所。他受到身為環境心理學者的妻子影響，深刻思考環境對人類的心理與行動有何影響，發展出獨樹一格的設計方法。這次我們造訪Gehl Architects，向專家請益設計工作的詳情，發現他們非常了解設計物品（＝公共空間）是為了創造更好的生活（＝公共空間中的生活）。Gehl Architects的年輕設計師們，似乎愈來愈傾向採用連結物品與生活的調查方法與設計手法。

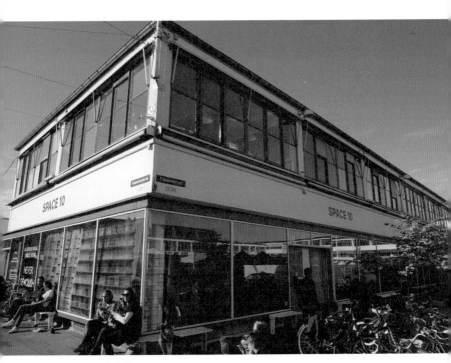

SPACE10 的外觀。

前言／豐富人們生活與體驗的設計

第二家「SPACE 10」生活實驗室，從生活和物品兩個面向持續提出新方案。在宜家家居的全面支援下，該團體使用最新技術，針對未來生活進行實驗與提案。SPACE 10以三十幾歲的建築師為主，翻新老舊建築，以雷射切割的技術裁切家具零件並組裝，用3D列印的方式製作所需零件，摘採植物工廠中的蔬菜後，在廚房烹飪料理。他們描繪的未來生活，並非什麼都靠機器的「便利生活」，而是改造舊建築，選擇效率較差的方式，用自己的雙手打造出有趣事物的生活。

最後是由三位藝術家創辦的組織「Superflex」。他們善於改變人們的想法、創造引發行動的契機。也就是說，他們把觀賞者的想法、行為轉變視為藝術作品。然而，這些藝術家不以「作品」稱呼自己打造的成品，而是將之稱為「工具」。因此，他們推出的活動集錦書籍，雖然在二〇一三年版稱為工具

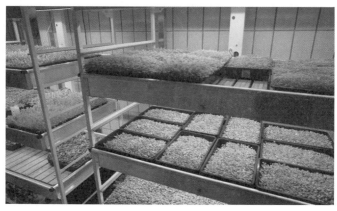

位於SPACE10 地下樓層的植物工廠。

集《Tools》，但是在他們著眼於生活設計的二〇〇三年版，則稱為作品集《Works》。剛好一九九〇年代世田谷的社區設計中心，也把破冰活動、工作坊、流程輔引圖像化等系列書籍稱為《參與式社區設計的設計工具箱》（世田谷社區設計中心發行），令我感受到兩者之間有其共通點。

Superflex從事的設計活動非常有趣。一九九三年成立的Superflex在剛成軍的十年期間，發明了許多讓人們有所行動的工具類產品。「Super drug」是半球形的裝置，只要用手按按鈕，身體就會受到刺激，感受到腦內啡（endorphin）增加。「Super sauna」則是一份說明和影片，教授使用者在室外烤石頭，再拿進帳棚內，就可以輕鬆打造出三溫暖的方法。

「Super gas」將二至三頭牛的牛糞所產生的天然瓦斯封存在氣球中，使用這項產品可以烹煮八人家庭一整天的餐食。

另一方面，自二〇〇三年出版《Tools》之後，以複製技術為主題的作品日增。包含結合獨立開發的影像編輯與播放網絡打造的電視節目「Super channel」、加工山寨品牌成為獨特商品的「Super copy」等作品。該工作室在泰國購買山寨版拉科斯特（Lacoste）POLO衫，再把「Super copy」的標誌印在山寨版的衣物上，藉此將衣物轉化為獨一無二的服裝。然而，拉科斯特公司沒有控告山寨POLO衫的製作者，反而是控告使用山寨服裝創

作品（＝工具）的Superflex，因為這件事讓大家再度反思何謂原創。「Copy right」（複製的權利）這項作品重新審視何謂著作權，他們為了強調椅子的型態，切削阿納·雅各森（Arne Emil Jacobsen）設計的傑作ANT Chair外圍再對外展示。除此之外，「Copy light」（複製的燈具）則是把雅各布森等知名設計師所設計的照明燈具，印在塑膠板上，再以木製角材夾住製作成照明燈具。教授市民這些重新再製的方法，藉由參加活動來創作各種複製作品。

「Free beer」則是教授市民該事務所開發的啤酒食譜，再由大家各自稍加變化的自製啤酒活動。「Free shop」則是在世界各國進行免費商店的活動。日本東京丸之內的某家便利商店，舉辦一日限定的活動，這天無

Superflex的事務所也使用「Copy light」（複製的燈具）。

論買多少東西，帳單都會顯示「零元」。顧客的表情以及店員的應對等情形，以作品的形式保留下來。

該事務所也參與當地公園的興建活動。二○一二年完成細長型公園「Super Kieren」，由建築家團體 BIG 與景觀設計事務所 Topotek1、Superflex 合作設計。在這個計畫中，Superflex 主要負責周邊居民參加的工作坊，而工作坊的進行方式非常有趣。

該地區的居民來自五十個以上的國家，經常因為文化不同出現紛爭和犯罪。因此，Superflex 邀請各國的區民參加工作坊，請這些區民從目錄或網頁上挑選母國有的遊樂器材或裝置。結果，使得這個公園配有阿富汗、烏克蘭的遊樂器材；葡萄牙和捷克的長椅；義大利和澳洲的戶外照明.；美國和中國的看板；英國的垃圾桶；摩

烏克蘭的溜滑梯。雖然和車諾比的溜滑梯同款，但幾乎沒有人使用。

洛哥的噴水池等將近一百種的「工具」。日本則是選中章魚形狀的遊樂器材。據說這座章魚遊樂器材是請日本的專家製作，不過其他大多數的「工具」，都是從網路上訂購。民眾透過參與活動一起完成公園建設，當地居民就可以盡情使用母國的「工具」。其他國家出身的居民，看著母國國民使用的方式，也能從中學會如何使用「工具」。澈底使用公園的行為，讓居民之間產生和緩的交流。這座公園有專屬的ＡＰＰ，只要使用ＡＰＰ就可以當場閱讀「工具」的故事。

另外，二〇一六年到二〇一七年期間，Superflex在金澤二十一世紀美術館進行「液相」展覽，概念是把圓形的美術館當作一個培養皿，準備「工具」培養進出美術館的人類帶來的細菌。在美術館內採取觀賞者的皮膚或衣服上的細菌，培養成紅茶菌，可以說是讓觀賞者在無意識中參與創作的作品。這種參與模式和Super Kieren又是不同概念，表示Superflex所認為的「參與」，一直不斷改變。

結語

觀察北歐孕育出的新一代設計師，我感覺到他們關注生活設計的同時，也扎扎實實地傳承物品設計的重要

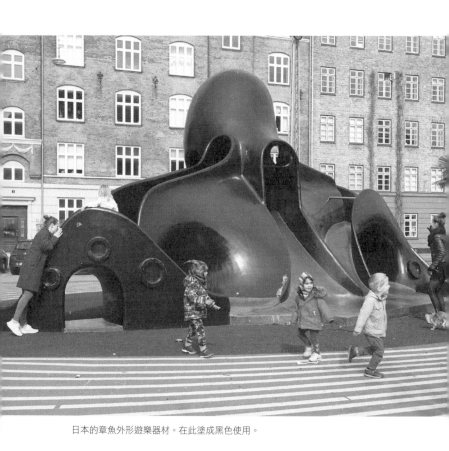

日本的章魚外形遊樂器材。在此塗成黑色使用。

性。因為有美麗的物理性設計，才能讓服務設計和工作方式設計等面向，達到兼具美感與功能性。應用基礎設計與設計方法論的非物質設計結合，正是讓北歐生活充滿魅力的關鍵。當然，也不是專注於生活設計就好，物品設計仍然非常重要。

社區設計的工作也一樣。如果過度重視生活設計卻輕忽物品設計，那就是本末顛倒。以優質的物品設計為前提，生活設計才會是真正豐富生活的動力。因此，我今後仍會持續關注北歐的設計動態。

福利國家瑞典的設計力──國立美術工藝大學「KONSTFACK」

西上亞里沙

一九七九年生，北海道人。studio-L創辦成員之一。她在島根縣離島海士町推動的聚落支援活動，成為社區再造的典範，廣受矚目。主要從事像「瀨戶內島之環二〇一四」、「野野市地區照護服務系統」等由居民參與的綜合計畫、開發當地特產、品牌建立、聚落診斷及支援活動、地區照護服務系統建構、推動公民館活動普及化等事業。

前言

北歐諸國一直以來都是追求舒適生活設計的先進國家，也是追求國民生活穩定的福利國家。為何北歐諸國的設計和社會福利會特別出眾呢？我想一般人應該不太了解「設計」和「社會福利」之間的關係。尤其是瑞典，設計與福利國家的形成之間有盤根錯節的影響。

為了解開複雜的關係，我希望藉由縱覽瑞典國民畫家卡爾‧拉森（Carl Larsson）的生活與作品、大幅改變室內裝飾與人之間交流方式的宜家家居、不斷培育出知名創作者、設計師的國立美術工藝大學「KONSTFACK」的教育，一窺瑞典設計與社會福利連結的背景。

福利國家的形成

眾所周知，瑞典在一八一四年拿破崙戰爭結束後，就採取中立主義。因此，第二次世界大戰時也並未參戰，支援歐洲各國戰後復興的需求，於是當時經歷高度成長期。為支撐高度經濟成長，當時執政的社會民主黨

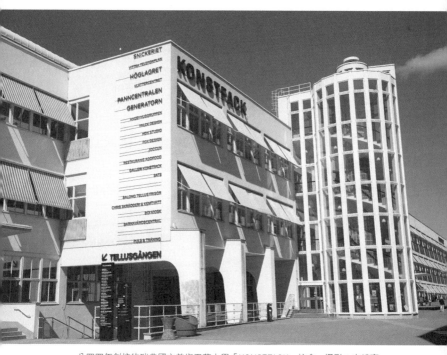

一八四四年創校的瑞典國立美術工藝大學「KONSTFACK」校舍。攝影：山崎亮

決議推動男女平等的政策，提升女性就業率，讓女性「走出家庭」。另一方面，也實施應對「傳統家庭」崩壞的政策。這項政府的政策，讓瑞典從父母負責扶養孩子的時代，轉換到國家負責扶養未來主人翁的時代。提倡「國民家庭」理念的社會民主黨黨魁佩爾‧阿爾賓‧漢森（Per Albin Hansson），在一九二八年的演講中談到「全民平等、互助合作，宛如大家庭般的國家」構想，他把沒有特權、沒有貧窮的國家，比喻為「家」。除此之外，也明確定調家庭是福利國家形成的據點，住宅是市民應有的權利。因此，建設住宅時必須考慮讓所有人都能暢行無阻，自此之後也開始實施重視居住環境的各項政策。

社會民主黨提倡「國民家庭」的理念，致力打造福利國家，促使女性進入社會。

東洋大學的水村容子教授表示，第二次世界大戰後的瑞典住宅政策與住宅供給，依照一九三〇年代的品質改善、一九五〇年代以後政府主導的量化供給、一九七〇年代改善既有建築、一九九〇年代住宅市場民營化等順序進行。其中，由經濟學家貢納爾‧默達爾（Karl Gunnar Myrdal）夫妻檔共同著作，一九三四年出版的《人口問題的危機》一書中談論到出生率下降的成因，為住宅不足，以及惡劣的居住環境。默達爾夫婦分別以經濟學家與政治家的立場，敲響人口衰減的警鐘，並主張實踐普通百姓的普通生活，應以實現穩定的生活為目標。這本書為國民真切的願望發聲，呼應福利國家的理念與經濟

表1 瑞典與日本的住宅政策變遷

日本	年代	瑞典
		1928 「國民家庭」之構想
	1930	
		1933 設置社會住宅委員會
		1934 《人口問題的危機》出版 宜家家居創業
	1945 大戰結束	1946 政府主導的住宅政策啟動
1955 確立戰後住宅供給體制		
	1960	
1966 住宅建設計畫法 ～70 第一期住宅建設五年計畫		1965 一百萬戶住宅建設計畫
1971 第二期住宅建設五年計畫 ～75 邁向一人一房規模的住宅選擇	1970	
		1975 住宅用地改良計畫
1976 第三期住宅建設五年計畫 ～80 計畫的重點從量化轉向品質	1980	1980 新建住宅戶數增加
1981 第四期住宅建設五年計畫 ～85		
1983 確保半數家庭的平均居住水準		
1986 第五期住宅建設五年計畫 ～90 打造優質居住環境		
1991 第六期住宅建設五年計畫 ～95 因應高齡化環境	1990	1992 廢止新建住宅之國庫融資
1996 ～ 2000 第七期住宅建設五年計畫 因應長壽社會	2000	
2001 第八期住宅建設五年計畫 ～05 住宅市場建構等政策		2002 廢止地方政府建設住宅公司優 惠措施
2006 制定居住生活基本法	2010	
		2012 討論一百萬戶住宅修整議題

出處：摘自水村容子《瑞典「永續居住」的社會設計》（彰國社出版，2013年，214頁）文章，筆者加以修改。

安定的思維，因此一舉成為暢銷書。

不只都市人口衰減，農村也有農村的問題。農村人口開始流向都市，原本賴以維生的手工家具被工業產品取代，過往傳承的生活與文化也漸漸消失。針對這些問題，瑞典政府的解決之道是在都市提供大量住宅、改善居住環境，並以親民的價格提供農村生產、具有傳統美感的日用品。

從社會福利的角度看待家飾品

由政府主導大量提供住宅，整齊劃一的居住空間，應該是最合理的設計。試想北歐的自然環境，冬季時室內不只溫暖，還要達到度過漫長時間也不覺得痛苦才行。即便是整齊劃一的居住空間，還是能用心挑選家飾品。舒適的家具和日用品、可以度過黑暗冬季的明亮燈具、根據心情隨時變換的布織品、讓用餐更有趣的餐具等家飾，樣樣都是北歐以優良設計聞名的品項。

從這樣的背景出發，瑞典流的思考方式，認為生活所需的物品，不應該以消費（購買）的方式提供，而是以保障身心健康的觀點，當作社會福利的一部分。日本的家飾是一種視覺性的消費對象，甚至是所得差距的象

徵。然而，瑞典又是如何做到將家飾列為社會福祉的一部分呢？

有一位女性社會活動家，自居住環境惡化開始成為社會問題時就和媒體合作，提供多種機會，讓民眾學習啟蒙活動與美感住宅。她是社會評論家兼教育思想家——埃倫‧基伊（Ellen Key）。基伊於一八九九年發表《家庭之美》這篇論文，主張「美具有引人向善的力量」。也就是說，她認為每個人都需要美，也擁有在美好環境中生活的權利。

那麼，什麼才是「美」呢？基伊認為「庶民的審美能力」因為工業化而衰退，她表示：「傳統庶民生活中存在的物品就是一種『美』。」我在此補充說明，瑞典人認為審美能力的好壞，會影響一個人的善惡、頭腦

埃倫‧基伊（Ellen Key，一八四九年～一九二六年）。
於二十世紀初推廣新教育運動。她為後世留下婦女問題、家庭教育相關成果，對日本的婦女運動也有深刻影響。

聰明或愚笨。莎拉‧克里斯多福遜（Sara Kristoffersson）教授是熟知設計史的報導人，同時也在瑞典代表性美術大學「KONSTFACK」教授美術史。她在針對瑞典設計工具的研究計畫「瑞典設計」（二〇一三年）中表示：「應該將大眾居住環境的宗旨定義為『學習家飾設計』。以極端的方式來說，我認為可以透過設計教育改善大眾的審美能力。」以下筆者將梳理瑞典的設計歷史。

美術工藝運動與住宅環境改善

　　透過吉蓮‧內勒（Gillian Naylor）的著作《美術工藝運動》（Arts and Crafts Movement）可以一覽該運動的歷史。內勒表示在近代設計史上，唯一實現美術工藝運動價值觀的國家就是瑞典。為了瞭解起源於英國的美術工藝運動，為何會在瑞典實現，我們必須回顧該運動本身的歷史。

　　美術工藝運動的目標在於「透過設計改革生活環境」。對該運動產生莫大影響的威廉‧莫里斯（William Morris）認為：「在快樂工作的狀況下，創造出來的設計才最美。想像使用者的樣貌，針對使用時的手感互相討論，因此漸漸改良的設計（室內裝飾、家具或日用品等）才最具有美感，而且我也相信，生活中充滿透過對

話而產生細緻精美的物品，有益身心健康。」反之，一味使用大量生產的粗劣工業產品，就會減少思考美感、與設計師對話的機會，人們也會過著只用便宜貨的生活。因此，莫里斯認為需要建構設計師和使用者都能滿意的設計關係。

在美術工藝運動開始傳到瑞典時，莫里斯認為設計不只要區分好壞，還要設計出美好社會，因此傾盡全力推行社會主義運動和出版運動。剛受到美術工藝運動影響的瑞典現代主義設計有三大應注意的重點：第一是了解到莫里斯所說的手工製造的重要性；第二是為了讓每個人都能實現美感生活，瑞典並未捨棄「機械大量製造」的選項，開始各種實驗性的嘗試；第三則是搭配當時瑞典的政策（國民家庭的構想）推展美術工藝運動。

在北歐，設計師以工藝家的角度、顧問的身分監督生產製程，因此，得以與工廠緊密連結，又能保有獨立的立場。其中，瑞典還做到將技術革新、藝術與產業合作，搭配政府政策一併推廣。

一八九七年於斯德哥爾摩舉辦產業展，會場展示了卡爾·拉森描繪室內家飾的水彩畫。這些繪畫在一八九九年出版為《我的家》畫冊。另外，埃倫·基伊也於一八九七年執筆撰寫《將美分享給全人類》這本手冊，她主張每個人都有權利使用既舒適又優質的物品。

基伊女士推行的生活環境改善運動，並未停留在撰寫論文或著作書籍。她整理了美化居住環境的具體建

議，透過雜誌等媒體，展開一連串以感性為訴求的運動。例如她藉由展示屋，以具體的視覺方式，整理出範例集，告訴大眾為了美化居住環境，可以選擇線條筆直形狀、色調簡單的家具，即便是便宜的壁紙也能呈現乾淨俐落的室內空間。

廣受全世界喜愛的畫冊——《我的家》

書中介紹的展示屋，就是畫家卡爾‧拉森（Carl Larsson）與藝術家卡林‧拉森（Karin Larsson）夫婦，位於達拉納省森多本（Sundborn）地區的自宅。卡爾自一八八○年起耗費十年以上的時間，描繪妻子與七名子女的日常生活。《我的家》系列共製作二十四幅水彩畫，於一八九九年出版同名畫冊。序言長達十數頁，以文章和素描的方式紀錄一家人選擇從都市搬到鄉下，為了搬家先到當地看房子、改建前的建築物與改建的方法等內容。

最令人驚訝的是一張水彩畫，包含了許多資訊。像是〈裝飾著花朵的窗戶〉這幅畫，描繪起居室的大面窗檯，窗邊放滿園藝盆栽，以不裝窗簾的方式大量採光，打造出充滿開放感的空間。〈母親和女兒的房間〉使用

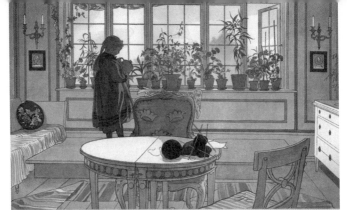

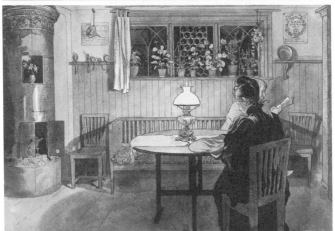

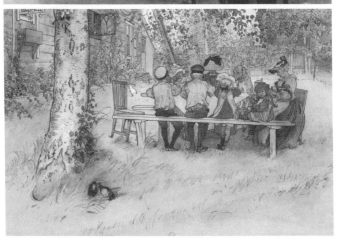

摘自卡爾‧拉森（Carl Larsson）《我的家》。〈裝飾著花朵的窗戶〉（上）、
〈孩子入睡之後〉（中）、〈在大白樺樹下吃早餐〉（下）。

橫桿加上窗簾布區隔空間，另外也描繪出孩子遊戲區域的呈現。除此之外，畫中還呈現打造可愛兒童房、孩子們入睡後夫婦的相處、教育孩子、在戶外舉行家庭派對、度過假日早晨等方法。

仔細閱覽就會發現，最引人注意的是妻子卡林親自設計與製作的布織品與室內裝飾。拉森夫妻的工作室內有一臺織布機，卡爾描繪的幾幅水彩畫中，就有畫到妻子卡林正在製作布織品的樣子。

莫里斯的思想傳入瑞典，埃倫・基伊則透過民眾教育運動美化生活環境。基伊以卡爾・拉森的畫為典範，展開「一般人的生活也可以充滿美感，美好的生活讓心靈與生活更豐富」的啟蒙運動。另外，同時代的主政者，也以「與近代風格融合的居住環境，可以培養出近代思維的人類」為方針，因此大力支援基伊的運動以及《美感日用品》作者包爾森等人推行的活動，而這些運動漸漸傳到歐洲各地與日本等亞洲各國。

民間企業也開始將設計與社會福利放在一起思考

對日本人而言，最熟悉的瑞典品牌之一應該是宜家家居吧！宜家家具是世界級的家具店，距今七十四年前的一九三四年就以雜貨店的形式創業。一九五一年才開始專營家具，當時正逢瑞典的住宅政策萌芽期，因此擴

大家具類的事業。

宜家家居的願景是「讓更多人每天過著舒適的生活」。從這個願景可知，宜家家居在展開家具事業時，也關心住宅環境問題，傳承了前述運動的部分精神。

創辦人英格瓦‧坎普拉（Feodor Ingvar Kamprad）出生於瑞典南部斯莫蘭地區的艾爾姆胡爾特（Älmhult），這裡是人口僅有一萬五千人的小村莊。一般認為一八○○年代瑞典的自然環境非常嚴峻而且無趣，然而，在浪漫民族主義的影響下，讓人民開始注重大自然。浪漫民族主義是一八○○年至一九○○年間盛行於歐洲的思潮，提倡重視自己國家的傳統與既有風俗習慣，也重視民族與國家的藝術形式。主要影響了北歐與東歐的文學、美術、建築、設計等領域。從這個

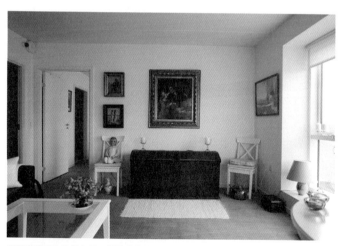

高齡者機構內的個人房。設計成傳統日用品與宜家家居充滿現代感的桌面互相融合的空間。攝影：山崎亮

時代開始，民眾轉換想法，開始讚頌大自然，瑞典人也被視為熱愛大自然的民族。

坎普拉也曾經在自己的故鄉，開墾露出岩石的貧瘠土地，手工打造岩石牆壁，打造出一個得以生活的場所。這面訴說著歷史的岩壁，成為催生宜家家居價值的泉源之一，這份「連帶感」一直傳承至現代。另外，宜家家居也是追求讓員工輕鬆工作的企業，稱呼員工為合作夥伴。平等且注重溝通的企業文化，再度讓人感受到設計與社會福利的連結。

前面提到KONSTFACK大學的莎拉・克里斯多福遜教授表示：「宜家家居是展現瑞典風格，而且以瑞典設計的印象為根基並追求營利的企業，這是宜家家居的經營策略。另一方面，宜家家居也認為必須教育獲得住宅空間的民眾，如何用最好的方法搭配家飾。因此，宜家家居的店面都以展示屋呈現，並澈底提供售後服務。」

另一方面，日本的住宅政策，自一九六〇年代民間主導的量化供給，到一九七〇年代後半從事品質改善，經歷泡沫經濟後，現在正在摸索如何應用既有的建築。日本政府向來都將住宅提供或居住環境的問題委託給民間。尤其是美化室內環境與整合家飾，一向被視為個人嗜好，也是消費的對象。雖然日本的氣候不如瑞典嚴寒，但考量日本平均壽命長，在室內度過的時間當然也會愈來愈長。為了思考這個問題，必須將社會福利的理念轉換成設計思考。如此一來，社會福利才能轉變為無關年齡、針對人類資本的積極投資。

國立美術工藝大學「KONSTFACK」

最後我想梳理瑞典的設計教育。瑞典國立美術工藝大學KONSTFACK位於斯德哥爾摩市的電信區（Telefonplan）。

KONSTFACK是瑞典最大的設計教育機構，共由平面設計與插畫、工業設計、室內與家具設計、陶器與玻璃工藝、金屬工藝、繪畫、雕刻、布織品、攝影與繪畫教育學等十個學科組成，可以看出該校並非著重藝術，而是以設計為教學重心。

KONSTFACK大約有一千名學生，分別隸屬於大學部、研究所、教師培育課程。另外，該校與世界各地三十幾個國家共約七十五間大學簽訂交換留學或合作計畫，每年招收七十名留學生。每年自世界各地聘用校內約一百二十五名的教授與講師，其中有二十名為教授，其他教師在授課之外幾乎也都從事創作

KONSTFACK大學校內風景。攝影：山崎亮

活動。

在創辦一百五十週年紀念刊物《創意與手工藝》（瑞典語）中，以KONSTFACK的觀點梳理瑞典的設計歷史與特徵。刊物的書名由資料庫專家斯旺旺德・海丁命名。當初為了廣納KONSTFACK大學的所有活動層面，召集同在學校裡的人一起參與製作。因此，該書不只描述瑞典歷史，也大量使用圖像，是一本極具功能性的書籍。本書的目的是希望能成為該校學生、教師的靈感泉源與創作工具。

KONSTFACK大學年表的第一行從一八四四年十月二十日，創辦人尼爾斯・孟森・孟德格蘭（Nils Månsson Mandelgren，民俗學家、藝術家）開辦假日學校並收到第一位學生開始。

假日學校時期的KONSTFACK大學，準備木工、鍛造、火爐製造、絲織品、繪畫、製書等瑞典代表性的工藝課程。不只學習生活中必須具備的能力，更是把重點放在讓生活更快樂，這一點非常有趣。前文提到的拉森夫婦，也是KONSTFACK大學的畢業生。不只拉森夫婦，該校還培育出姆咪的作者朵貝・楊笙（Tove Marika Jansson）、以葉片為概念設計餐具的史蒂格・林多貝利（Stig Lindberg）等許多知名設計師。

一九九○年，伊內絲・史賓森（Inez Svensson）就任該校校長。史賓森是知名織品設計團體「10-gruppen」的創辦人，自己本身也是織品設計師。自她上任開始，目標就放在讓學校對社會、全世界開放，使該校成為國

際化、多樣化的大學。一九九〇年代的年輕設計師和藝術家，都沒有賴以維生的經濟來源，因此必須在工廠工作。史賓森認為教育是人生一大投資，學校應該是讓學生練就純熟技術、獲得專家幫助的地方。因此，在她任職校長的六年期間，大幅增加學生參與社會活動的機會。學校中央的展示廳，開始充滿學生的報告和各機構的展示品。另外，斯德哥爾摩市內也增加許多由學生主辦的活動。一九九三年學校改名為KONSTFACK，一九九四年十月二十日即為創校一百五十週年紀念日。

KONSTFACK大學的校區，自二〇〇四年起搬遷至電信區（Telefonplan）。利用原電話公司愛立信（Ericsson）工廠舊址打造的校園，具有寬敞的空間可製作、展示創作，入口也有足夠的展示空間，學生各自擁有自己專屬的作業區域，設備非常齊全。校園內不只有KONSTFACK大學，還有辦公室和公寓等建

KONSTFACK大學圖書館內展示的明治時期畫帖。

築。另外，圖書館也擁有全瑞典數一數二的藝術與設計收藏品，我們拜訪當天，還展示著日本繪畫。

KONSTFACK大學有少數人一起交流的創意工作坊，為了讓每位學生更加成長，需透過緊密的對話與自我反省、了解不同國家的規範、考察風俗習慣，達到積極關心社會的目的，這才是教育的意義。透過設計教育，學生能夠了解歷史並獲得自我認同，也能理解事物的發展過程。從這些教育中獲得的知識，將會引領學生找到自我表現的方法，並且連結到透過實踐學習簡練的技術、材質、技法。KONSTFACK大學培育對未來發展帶來影響、想像力豐富（創新）的創作者，目標是當學生畢業之後，無論走上哪一條路都具備足夠戰鬥力，活躍於各領域之中。

KONSTFACK大學透過人與人的對話構築傳統，調查生活課題並讓知識普及，為社會發展提供創造性的環境。

在歐洲國家中，瑞典曾經是個貧窮、低出生率的國家。他們從肯定現有的大自然、日常生活開始重新出發。而且以最恰當的方式組合設計與政策，透過對話改善人們的生活，借用設計的力量提供人們嘗試的機會，連結象徵瑞典「設計」與「社會福利」的「對話」，對於面臨高齡化社會的日本而言，充滿讓人生更豐富的提示。

從服務設計的觀點制定計畫——
赫爾辛基市設計部門

神庭慎次

一九七七年生，大阪人。就讀大阪產業大學研究所時，投入姬路市家島地區的社區設計工作。畢業後創立非營利組織Environmental Design Experts Network。二〇〇六年起加入studio-L，從事「泉佐野丘陵綠地、觀音寺中心區地方活化」、「今治港再造」、「近鐵百貨『緣活』計畫」等工作。除此之外，也負責培養志工、網站及平面設計工作。

前言

studio-L從事許多地方行政機構委託的地區計畫工作。規模大至綜合振興計畫等地方政府的最高統籌計畫，小至機構營運計畫等，非常多樣化。這些計畫的共通點，在於自規劃之初直到實施，當地居民都會一起參與。

雖然在行政機關的網站上都會公開計畫的相關資訊，但事實上當地居民很少有機會去看行政計畫，主要原因是居民「沒興趣」或「就算看了也看不懂」。行政機構負責人也會顧慮這一點，要求我們不只制定計畫，還要思考如何讓當地居民也把計畫當作「自己的事」，主動來閱覽計畫書。

海士町當地居民以插圖的方式，將計畫整理成淺顯易懂的小手冊。

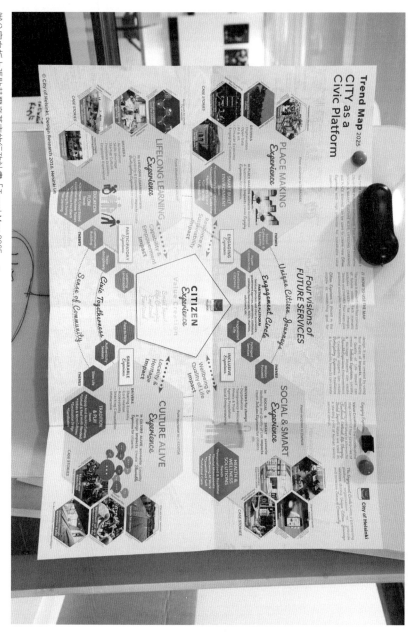

辦公室白板上張貼赫爾辛基市的行政計畫「Trend Map 2025」。

Site2 從服務設計的觀點制訂計畫

例如地方活動盛行的島根縣海士町，會在計畫書本身以外，由當地居民統整計畫內容製作成「別冊」。

德島縣的劍町大部分位於山麓地區，境內有許多高齡聚落，因此，該地區針對山區生活課題與對應方法製作《山區生活的智慧》小手冊。

像這樣從擬訂計畫的階段開始就讓當地居民參與，再加上我們的設計力量（包含平面設計等視覺元素），依照不同地區的需求打造計畫書。

被譽為「設計之都」的赫爾辛基也運用設計的力量，打造有特色的計畫。本文將介紹赫爾辛基擬訂計畫的樣貌。

劍町的小手冊整理出在山麓地區生活的課題與對應方法。

將設計元素加入計畫中

赫爾辛基為了將設計應用在行政機關中，自二〇一五至二〇一八年共三年期間，在行政機構內部設置設計部門。引領該部門的人物就是安內・史特拉絲。她從五十位應徵者中脫穎而出，運用在前一份工作學到的設計手法，推動擬訂計畫的工作。

史特拉絲曾任職於電梯設計公司，但當時公司的業績並不好。於是她造訪在設計領域有許多實績的飛利浦公司，向義大利設計師尋求建議。電梯開發的工作，通常以電梯箱體大小與移動速度等功能性，或是安全性、經濟性的考量為主。然而，這位設計師卻指出，不只要提升運轉效能，還要注意電梯內部氛圍、如何度過搭電梯的時間等，從使用者的觀點，思考在短時間內可以提供什麼樣的體驗，才是最重要的事。

史特拉絲聽到這些建議之後，開始著手收集使用者的搭乘體驗。當時負責開發電梯的工程師，幾乎都是年約四十歲的白人男性，因此她為了掌握女性使用者的需求而舉辦工作坊。結果，發現男女性使用電梯的方法大不同。男性通常在兩手空空的狀態下使用電梯，所以按按鈕很輕鬆。然而，母親帶著孩子搭電梯時，會先把嬰兒車推進電梯，讓電梯門無法關閉，再帶孩子進入電梯中。如此一來，嬰兒車會占掉大部分的空間，因此而搭

不上電梯的人甚至會發怒。另外，有些二十幾歲的女生搭電梯，會先觀察有沒有女性一起搭乘，如果沒有的話就會選擇不搭電梯。從這些調查中發現，以女性的觀點來看，就有大約五十個需要檢討的改善項目。她發現若想滿足這些項目，就必須站在使用者觀點開發電梯。

史特拉絲以這個經驗為基礎，在開發現場中一一找出產品的問題並加以改善，持續十年之後，讓該公司成長為業界龍頭。史特拉絲表示她在這個時候感覺到，只要在設計下工夫、花時間，就能產生克服問題的力量。

設計服務的潮流

正如同史特拉絲的感想，近年來開發產品或商品時，設計

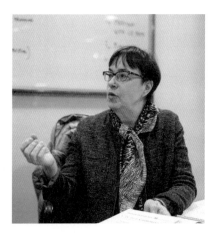

統籌赫爾辛基市設計部門的安內・史特拉絲女士。

所扮演的角色並開始產生變化。在物質並不充裕的時代，為了達到長期保存蔬菜或牛奶等生鮮食品、保持衣物清潔、能隨時聽音樂等簡單的需求，開發出「冰箱」、「洗衣機」、「隨身聽」等產品，當時所謂的「設計」是把技術應用在產品上，提供產品功能性。

然而，後來物質變得愈來愈豐富，功能本身已經獲得滿足時，為了和其他公司有所差異，開始出現功能性更佳的產品。使用者也對新產品的特徵愈來愈敏感，開始追求具有一體性、更多功能、外型更美觀的產品，結果造成許多商品功能過度繁雜，使用者甚至有一半的功能都不會用。

在這樣的狀況下，出現「如何讓使用者長期愛用商品？」、「何謂好用？」等有別於技術競爭的觀點。因此，不光追求高性能、高機能，而是預想人們使用該產品或商品會有什麼樣的體驗等使用者感受，轉換提供產品與商品的思考方式。

像這樣將使用者的感受圖像化，進行產品或商品開發的手法，就稱為「服務設計」。「服務設計」是近年來誕生的嶄新設計概念。有別於以往提供產品功能性價值的設計，而是提供「感受」與「體驗」的設計。

服務設計主要的工作是站在使用者的立場找出問題，並且找出可以解決問題的設計。因此，必須先掌握各種使用者的相關資訊。為了做到這一點，也必須了解使用產品或服務的對象。

目前已經有幾種了解使用者的方法。設定代表性的使用者群像，並進行討論的「假想人物」（persona）手法，就是其中之一。具體發掘需要調查的元素時，一般認為這是非常有效率的方法。另外，設定好假想人物之後，就可以預想每個假想人物會有什麼樣的使用感受，將之整理後，就是所謂的「同理心地圖」（Empathy Map）手法。

如果只有開發相關人員，很難使用這些手法。因此，大多都透過直接聽取使用者感想或舉辦工作坊的方式來收集意見。

適用設計服務的行政計畫

史特拉絲在擬訂赫爾辛基市的計畫時，以之前的職務經驗為基礎，採用「服務設計」的方法。就像當初在開發電梯一樣，她也不斷從錯誤中學習，慢慢改善計畫。她總共制定以二○二五年為目標的「趨勢地圖」（Trend Map）（第七十三頁），以及以二○三○年為目標的「情境地圖」（Scenario Map）（第八十一、八十三頁）兩種計畫。

驗。

二〇二五年的趨勢地圖中，分別從以下四個觀點，整理出赫爾辛基市的地區營造，會讓市民有什麼樣的體

一、**公共環境的體驗**：有效率的都市空間與公共設施應用等，注重環保同時亦兼具效果與效率的空間運用方式。

二、**社會系統的體驗**：由於資訊技術的發展，人與人之間更容易互相連結，將資訊技術應用在解決地方社會福利等地區或個人的問題。

三、**終生學習的體驗**：打造從孩童到老年人，都能終生學習的環境。

四、**傳承文化的體驗**：巧妙融合各地新舊文化，建構出該地區特有的嶄新文化。

該計畫以上述四個觀點為主，積極推動市民參與地區營造的方針。

為了讓市民參與計畫，手冊上所使用的語言也看得出下過苦功。在服務設計領域中，接受服務的對象稱為「使用者」或者「顧客」，然而，為了展現是由市民進行地區營造，所以刻意強調「市民」這個稱呼。這是因

為透過市民這個稱呼，可以讓參與者以長遠的眼光思考事物。使用者或顧客只會考量當下的狀況，而市民就會從「要留下什麼給下一代」的觀點來看待事物。除此之外，也會意識自己對所屬地區應有的責任感。

從這四個觀點出發，雖然無法馬上讓赫爾辛基市六十五萬名市民的生活更豐富，但透過以上觀點看待這個地區，就能站在市民的立場，了解自己的生活中有哪些不足。

嶄新的情境地圖

二○一七年六月一日，赫爾辛基市的新市長上任，赫爾辛基市也藉這個機會展開全新計畫，而第一個新計劃就是「情境地圖」。

相對於之前的「趨勢地圖」從統計數據分析今後潮流，「情境地圖」為了提出更具體的方針，多次舉辦工作坊，將市民具體的感想與感受等價值觀圖像化。

情境地圖使用假想人物的手法，畫出縱軸與橫軸，將人物分成四個象限。橫軸顯示與地區或朋友之間的連結程度。左側的人偏向單獨行動，右側的人則偏向共同合作。縱軸則顯示人物與赫爾辛基市之間的關係。愈往

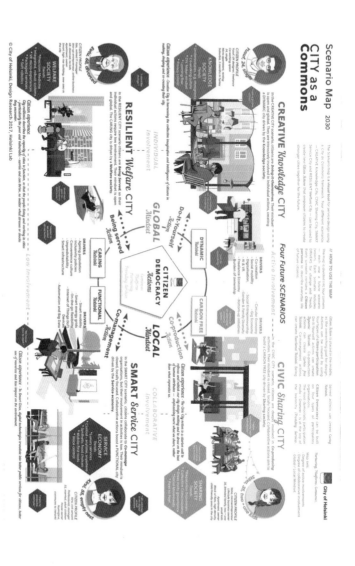

赫爾辛基市的「情境地圖二〇三〇」中，有四位假想市民。

下表示關係愈深，往上則關係愈淺。

四個象限代表四種類型的假想市民。

右上是和社區關係緊密、在經營公司和撫育孩子之餘，對永續社會非常有興趣的三十五歲女性。她懂得在共享地方資源的狀況下生活。右下的五十五歲女性隸屬該地區的行政組織，幾乎沒有以個人的身分積極參與過公共事務。左上的二十四歲男性是土耳其移民，職業為網站設計的自由工作者。雖然是納稅義務人，但並不從事地方活動，而是參與國際性活動。左下的六十八歲男性，長年繳納稅金給市政府，因此主張自己有接受公共服務的權利。手冊背面具體記載四位假想市民的生活風格。這些人物的設定，以調查結果為基準，反映真實狀況。

藉由這個方式，令市民聯想認識的人，自然而然產生親近感，也會比較容易把公共政策當作自己的事。

這些假想人物的設定以及支援各假想人物的方法，都是透過工作坊討論出來的結果。工作坊為期一個半月，總共召開八次，由市公所部長等級的人物、醫師、學者等約三百名市民參加。剛開始先討論每個假想人物的未來，在下一個階段中，思考若組合兩種假想人物，未來會發展出什麼樣的生活。

在工作坊中不斷重新檢討並整理出的資訊，彙整在 Scenario Map 的手冊內。這份手冊，除了在市內的公共設施發放以外，也在網路上公開，任何人都可以自行瀏覽。另外，網站上也有幫助市民區分自己屬於哪一類的

「情境地圖二〇三〇」的背面。

Site2 從服務設計的觀點制訂計畫

專用網頁。

在工作坊中，成員可以交流對赫爾辛基市的願景，最後將內容整理為一張線條圖。以概念圖的方式呈現戰略塔或者引起變化的不同階段，而這些內容最後都會納入綜合振興計畫。

打造計畫＋設計思考

studio-L也會舉辦檢討行政措施的工作坊。聆聽赫爾辛基打造計畫的方法時，我把它們的做法和studio-L比較，發現有很多共鳴。

第一點就是工作坊中女性的存在。在進行設定假想人物的工作坊時，可描繪出具體形象的居民以女性居多。在赫爾辛基，針對有選項的問題，男性只會直接選擇答案；而女性大多則會針對每個回答思考「選項一是這樣，而選項二則是⋯⋯」。因此讓答案變得更具體。說明回家的路時，男性只會針對出發地以及目的地解說；而女性接完孩子之後，會繞去超市，總是以鋸齒狀的感覺前進，所以描述時也會加入這些元素。因此，史特拉絲表示，若要規劃道路，女性應該擁有更多有益的資訊。

 Yusuf（約瑟夫）

年齡：二十四歲　家庭：單身
職業：網頁設計自由工作者
職場：共享空間
居住環境：租賃小規模公寓，每年回土耳其三個月

知識社會傾向：非典型市民（移民等）、瞭解合作文化、適合DIY、製造物品、處於學習階段、重視隱私管理

CREATIVE Knowledge CITY
類型：「完全靠自己」的市民類型。具有開放性的思考模式，而且非常國際化。對個人活動具有旺盛的企圖心，可活化「知識社會」，對地方活力有所貢獻。

Stina（絲緹娜）

年齡：三十五歲　家庭：夫妻與一名幼兒
職業：微型企業經營者
居住環境：擁有適合養育小孩的住宅區公寓

共享社會傾向：以口碑創造經濟來源、集體潛意識、草根企業、社會運動、對等網路

CIVIC Sharing CITY
類型：注重「共同合作」的市民類型。具有封閉性的思考模式，而且以地區利益為優先。可活化「共享社會」，有助實現地區的零碳排放計畫。

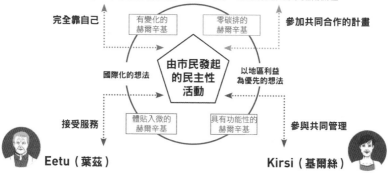

Eetu（葉茲）

年齡：六十五歲　家庭：離婚、無子女
職業：IT企業管理職退休
居住環境：擁有位於新市鎮的高樓公寓

福利社會傾向：精密醫療、互相融合且健全的體系、透過VR技術體驗微觀世界、整合服務、軟體與機器人相關技術

RESILIENT Welfare CITY
類型：因為認為自己是「享受服務」的人，所以是非常消極的市民類型。具有開放且國際化的思考模式。藉由活化「福利社會」，創造出體貼入微的地方服務。

Kirsi（基爾絲）

年齡：五十五歲　家庭：已婚、孩子皆已長大成人
職業：公務員、管理職
居住環境：居住於距離赫爾辛基三十公里遠的農村，每天往返通勤

服務、經濟社會傾向：高品質服務、有組織管理的時間與地點、加工食品、攜帶型電子產品、聲控操作機械

SMART Service CITY
類型：雖然會參與「共同管理」的組織，但是個人參與度很低的市民。具有封閉性的思考模式，而且以地區利益為優先。透過共同管理「服務與經濟」，打造功能性的地方服務。

這也是我們透過工作坊體會到的其中一個重點。如果在只有男性的小組中討論，馬上就會出現「這個以前有想過，但是失敗了」的結論，很難讓一個想法持續擴展下去。這種時候，只要想辦法在小組中加入女性成員，就可以讓討論的過程變得更豐富，結果也會呈現完全不同的面貌。因此我認為必須在掌握男性與女性平衡的狀況下，組成討論小組。

第二點則是進行的時間與方式。史特拉絲認為慢慢推展一些小計畫，對地區營造而言很重要。不斷重複試錯，讓市民看到變化，最少需要三年的時間。

針對這一點，我也有同感。studio-L接到地方機關委託進行計畫時，都會告訴對方最少需要三到五年才會看到成果，幾乎沒有什麼計畫可以一年就看到成果。在三年的時間內，透過和各種民眾討論，不斷重複實行地區營造的對策，這些對策才會愈來愈符合該地區的需求，進而提高營運團隊的力量。

我們預想參加工作坊的人，會直接成為實施政策時的協助者。因此，我們會詢問工作坊的參加者，具有什麼樣的問題意識、今後想如何與行政機關互動。在計畫擬訂、正式開始實施時，這道流程可以提高市民與行政機關共同合作的可能性。然而，透過工作坊整理出的政策方向，因為是工作坊參加者自己想做的事，所以往往會有觀光和商業偏多、社會福利和教育偏少的情形。

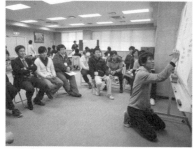

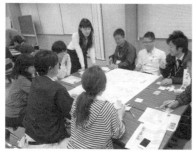

1	2
3	4
5	

德島縣劍町擬訂企劃書的過程：（1）聽取居民意見。（2）聽取居民意見之前的職員會議。（3）製作手冊的編輯會議。（4）針對在聽取居民意見後發現的問題，討論解決方案。（5）和居民一起舉行工作坊。

赫爾辛基市是從設定數個假想人物類型，開始思考針對這些人物要推出哪些政策，才能做到以不同領域為對象的大範圍討論。另外，藉由設定假想人物，目標會變得更明確，也能探討更具體的政策。

另一方面，我也很想知道，這個做法如何連結到往後市政府與市民互相合作的情形。

結語

在制定行政計畫時，設計可以如何參與呢？這一點也是我們今後必須持續思考的課題。這次的旅程中，我們了解到國外也有從相同觀點出發的做法，也有許多值得參考、思考的重點。

另外，赫爾辛基市讓人產生共鳴的地方很多，令我感受到運用設計思考擬訂計畫還是有無限可能。今後我會持續關注赫爾辛基市的政策動向，並思考如何在日本應用。

令人邂逅藝術的設計──芬蘭國立基亞斯瑪當代美術館

洪華奈

一九八四年生，滋賀縣人。於成安造型大學學習媒體設計。曾任職於室內照明廠商 DI CLASSE，二〇一一年起加入studio-L。以東京為據點，負責推動「真岡觀光網絡」、「立川市兒童未來中心的市民活動支援」、「睦澤町上市場地區的創造魅力」等計畫。。

前言

初次造訪芬蘭是二〇〇六年的事了。為了視察北歐的設計，我住在赫爾辛基市整整一週，參觀Arabia的工廠、設計美術館、奧圖宅邸等地，也好幾次前往基亞斯瑪當代美術館。這次睽違十一年舊地重遊，從公共設計的角度來看，我發現除了華麗的作品展示之外，美術館還擁有其他功能與面向。

本文聚焦「公眾計畫」活動，介紹其背景思想、多樣化的活動以及獨特的執行方法。

人與人交錯的美術館

基亞斯瑪當代美術館隸屬於芬蘭國家美術館，於一九九八年開幕。由美國建築師史蒂芬·霍爾（Steven Holl）設計，從南到北描繪出流暢的弧線是該建築的特徵。霍爾將建築命名為「基亞斯瑪」（KIASMA），表示「交錯」之意。館內由天井與玻璃牆面引入自然光，打造出非常明亮的空間。包含芬蘭在內的北歐建築，為了在冬季永夜時也能有明亮感，大多採用引入自然光的設計。

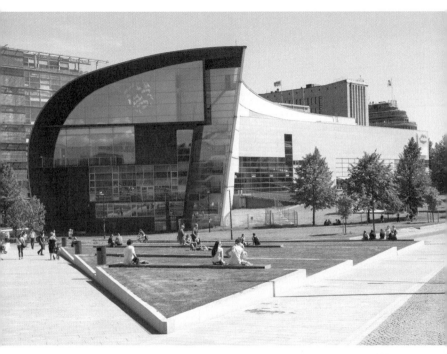

美術館的外觀。周邊聚集國會議事廳、國立博物館、芬蘭地亞大廈等主要公共設
施。

| **Site3 令人邂逅藝術的設計**

一樓有咖啡廳和美術館附設商店，沿著建築物的弧形坡道往上走，就可以抵達位於二樓的展示廳。二樓有幾個不同大小的展示廳，民眾可以把折疊椅放在自己喜歡的位置，慢慢欣賞喜歡的作品。進入展示廳需要收費，但咖啡廳和圖書館、可眺望位於北側音樂廳的玻璃帷幕休息區等空間可以免費使用，對市民而言是非常舒適且開放的設施。

創造與美術館的連結

基亞斯瑪當代美術館每年有四到六場特展與館藏展，付費入場人數達二十萬至三十萬人。雖然其中也包含很多觀光客，不過赫爾辛基市人口約六十萬人，從這一點來看就可以發現有許多市民會造訪該館。美術館究竟用什麼方式創造出讓眾人願意來參觀的「契機」呢？其中一個方式就是舉辦各式各樣大大小小的活動與娛樂。

以芬蘭作家為主軸的阿黛濃美術館（Ateneum Art Museum）、擁有歐洲美術展品的西內布呂科夫美術館（Sinebrychoffin taidemuseo）以及專攻現代美術的基亞斯瑪當代美術館等三大國家美術館，有義務透過館藏收集、展示、保存、研究，推動美術的啟蒙與發展，並且運用各館的特色，以不同方法達到目標。

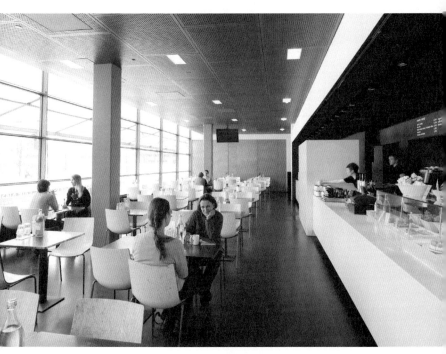

美術館的附設咖啡廳「Cafe Kiasma」，位於緊鄰街道的西側，市民和觀光客來來
往往十分熱鬧。夏季的室外陽臺座位也很受歡迎。

Site3 令人邂逅藝術的設計

基亞斯瑪當代美術館有一個「公共計畫」部門，專門提供藝術體驗的服務。該部門的活動從製作展示品解說（標語和牆面文字）到擬訂大小企劃、運用社群媒體等十分多樣化。因此，該館的特展除了由展示部門、館藏部門、技術部門、顧客服務部門等內部多個部門互相合作之外，還會積極與音樂廳或赫爾辛基藝術祭等外部機構合作。

該館特別致力於與學校等教育機構建立合作關係、創造來館的契機給平常沒什麼機會參觀美術館的人。每年八月美術館會與教育機構合作，以四千名八歲孩童為對象，舉辦藝術之旅的活動。二○一六年，配合特展在美術館北側的草地上，和韓國藝術家崔正和（Choi Jeong Hwa）一起體驗創作過程。我想除了參加的孩童之外，對於造訪基亞斯瑪美術館與鄰近的音樂廳、中央郵局等民眾也有強烈的視覺效果。

除此之外，還有很多以學生、家庭、學校等對象為主的活動。像是以成人為對象的「all night哲學」，該活動如名稱所示，從晚上七點到早上七點徹夜討論。會場位於五樓，展示巴西藝術家埃內斯托・尼圖（Ernesto Neto）作品「Yube Bushka」的地方。這是作者與亞遜原住民家庭相遇，從而發想出以網子製作立體的裝置藝術作品，活動當天可以一直專對這件作品互相交換意見。

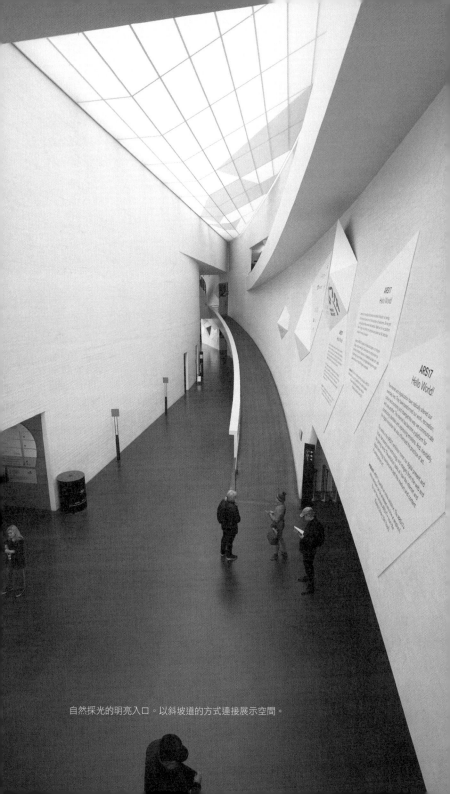

自然採光的明亮入口。以斜坡道的方式連接展示空間。

參觀者也是打造美術館的一員

透過像這樣的各種體驗，可以打造讓作品與參觀者有所連結的「契機」，而且該館也非常重視參觀者的意見回饋，以提升、改善企劃品質。基亞斯瑪當代美術館會針對每個企劃召集不同對象，組織一起提供意見或建議的「顧問團」。配合企劃內容與目標，使用社群媒體召集成員，人數與公告期間、目的與課題等全都會因企劃不同而異。

顧問團的功能之一就是為展示品製作說明文字。基亞斯瑪當代美術館會事前準備標準的文本，請來參觀的一般民眾確認，內容是否有適當的資訊以幫助了解作品（或者有無妨礙民眾自由欣賞）、專業術語或說明是否太難懂，他們的目的就是和民眾一起思考更好的說明文字。不以美術專家為對象，而是思考對來館的一般民眾最恰當的說明文字。當然，這比館員自己製作說明文字還要花時間和工夫。然而，這項作業對美術館的工作人員而言，可以用參觀者角度思考說明文字，而參加顧問團的民眾，可以把對作品的理解轉換成文字，對雙方來說都是很好的「學習」。

除此之外，還有孩童組成顧問團，自己企劃展覽的案例。二〇一四年舉辦的館藏展，由三到七歲的兒童策

劃，他們在十個月內造訪該館六次，負責選出展示作品與製作說明文字等工作，甚至思考會場環境與穿戴在參觀者身上的道具。孩子們針對與策展人和藝術家碰面、接觸展示空間和作品的感覺，分成六個主題展覽。透過這項體驗，不只創造出孩子與美術館的連結，也讓孩子更了解美術館的營運和收藏。其結果讓基亞斯瑪當代美術館成為芬蘭國民引以為傲的美術館，同時也更具有親近感。

歡迎每個人的美術館

統籌公共計畫部門的明娜・萊特門部長表示，希望打造一個歡迎所有人的美術館。「我們的服務設計理

孩童正在參觀把鏡子當作肖像畫的展覽。

念，是希望無論任何人來，都可以感覺到『美術館是專為自己而設計』。採用無性別廁所也是其中一個方式。

雖然是非常小的動作，但是我認為具有世界級的影響力。我們一直致力於思考如何讓進場的每一個人都不會感受到障礙，同時又能夠澈底享受藝術的巧思與企劃。」

她們開發服務設計的工具，就是預設參觀者的形象以及對參觀者的澈底研究。基亞斯瑪當代美術館會針對八到九個目標客層，進行細緻的假想人物設定──除了姓名、嗜好、工作場所之外，連常用的媒體、與該館的關聯性、造訪該館的動機等都會一併設定。雖然是假想人物，但仍然可以把假想人物當作基礎，在媒體上發出訊息或企劃活動，開發各種服務。

可以把摺疊椅放在自己喜歡的位置，慢慢欣賞作品。

尤其是現在使用社群媒體，可有效研究目標對象。例如某個特展，在預展時邀請符合目標客層的Instagram、推特網紅，藉由網紅在網路上傳播感想和照片傳播展覽資訊。另外，這些訊息不只針對已經知道基亞斯瑪當代美術館的人，也是對未來可能造訪該館的人發聲。

實際上研究參觀者的方法，是透過美術館工作人員一一和參觀者溝通以及問卷調查獲得結果，並以該結果分析「什麼樣的人會來美術館」、「參觀者對展示和服務有什麼想法」。實際入館之後，櫃檯會有工作人員笑容滿面地出來迎接參觀者，出口處還會有另一名工作人員負責把問卷交給參觀者。

擺放問卷的工作站裡，由工作人員邀請參觀者填寫

統籌公共計畫部門的明娜・萊特門部長。

問卷，待參觀者接下問卷之後，工作人員會趁填寫問卷的時候和參觀者聊聊心得。因為有了和參觀者的溝通，更能記錄民眾的需求、來館動機、當天來參觀的民眾屬性等資訊。在展示廳，與其說工作人員在管理或監視作品，不如說他們是在觀察民眾對哪些樓層、哪些作品有興趣。建構美術館與參觀者之間的關聯性，以及搭配和目標客層的美術館體驗，其實缺一不可。

從參觀者的角度思考服務設計

針對造訪過基亞斯瑪當代美術館的參觀者所做的研究，有一項非常有趣的結果。那就是民眾來館的動機大多不是因為對當代藝術有興趣，而是為了交際。大多數民眾來美術館的原因是「想和朋友、家人度過愉快的時光」、「想一起做點事情」，對藝術的興趣反而是次要條件。

「我們所做的設計，可以說是以參觀者的角度量身訂做的服務設計。仔細想想，這其實是一件理所當然的事，畢竟美術館要有人來才有意義。因此，美術館的目的不只是保存、研究作品而已。為了讓更多市民造訪美術館，我們必須打造一個對參觀者來說既舒適又愉快的場所。這些資料就是我們努力的結果，因此我認為今後

（上）進入美術館之後，工作人員就會帶著笑容前來迎接參觀者。（下）在美術館
放鬆休息的青少年。

Site3 令人邂逅藝術的設計

的美術館，需要的不是藝術專家，而是了解參觀者的專家。像我們的公共計畫部門，就把和參觀者互動當作是自己的專業。」

從藝術啟蒙到實現芬蘭的藝術發展，每個階段的第一步都需要民眾造訪美術館，親自體驗並度過豐富的時光。因此，該館從眼睛可見的說明文字和媒體，到看不見的溝通與體驗，都充滿配合參觀者需求的設計。在充實藝術的專業知識與研究之餘，將專業術語以一般人可以理解的簡單方式轉述，就像翻譯一樣的服務設計，是非常重要的。

基亞斯瑪當代美術館不只具有建築與作品等物質上的魅力，同時也是懂得與參觀者溝通，擁有人性魅力的美術館。

以幼童為對象的藝術計畫。

（上）手機導覽系統。只要點一下，就可以在社群媒體上分享。（中、下）基亞斯瑪當代美術館的Instagram帳號。除了特展與藝術計畫之外，還分享網紅等其他帳號，傳遞周邊活動等各種訊息。

數位技術改變藝術展現——
基亞斯瑪當代美術館特展
Ars 17「Hello, World! Hello, Art!」

基亞斯瑪當代美術館以「數位技術帶來革命」為題，舉辦「Ars 17」特展（二〇一七年三月三十一日——二〇一八年一月十四日）。副標題「Hello World」是這個系列展覽計畫的統稱。展覽從影像作品、電腦遊戲發想，展出因觀賞者的位置與動作而變化的互動藝術等三十件作品。這場展覽不只可以欣賞作品，還可以嘗試應用數位技術與網路的各種服務。其中一項就是手機導覽網站。展

Jon Rafman的影像作品《Open Heart Warrior, 2016》。

示會場的說明字版上，包含網站的QR Code，可以連結到每個作品的網站。除此之外，每個作品都有分享按鈕，只要輕輕一點就可以在社群媒體上分享。該網站也可挑選出自己喜歡的作品，製成自己獨有的作品清單。這可以說是因應習慣透過網路表達個人情感與想法的時代，讓參觀者享受作品的嶄新方式。

另外，作品展示也未停滯在實品展覽的方式。「Ars 17+Online」是二十四小時皆可以瀏覽的作品集。想參觀的人，在美術館外也可以欣賞美體藝術，這項服務也成為廣大海外觀光客與基亞斯瑪當代美術館接觸的契機。

Juha van Ingen的網頁作品《Inter_active（Black and White），2016》Collections, Kiasma。

為了讓更多市民參與活動的服務設計——

立川市兒童未來中心

位於東京都立川市的兒童未來中心是市立複合公共設施，支援育兒教育、市民活動、文化藝術活動等計畫，目的在於透過各種活動，達到振興地方的目標。

現在，該機構有常駐的協調人幫助執行活動，並且支援各種計畫之規劃與資訊發布、宣傳活動、協助與其他團體交流。該中心開幕到現在已經四年，每年實施三百個以上的計畫。幾乎每天在該中心的某處都有計畫正在執行，可謂盛況空前。

本中心最具特色的計畫，就是利用位於同一棟建築內的「立川漫畫館」實施的活動。透過育兒支援、食物教育、傳統文化等團體活動與漫畫連結，可以將活動推到更廣的層面，促進民眾參與並且到館參觀。活動的資訊由協調人使用社群網站或網頁宣傳，透過與鄰近的商業設施或企業合作，也在市內各處場館以外的地方展開活動。除此之外，該中心也支援「想在中心或市內舉辦活動」的

個人需求。這些支援者被稱為「activator」，他們在培育講座中學會企劃、支援、資訊傳播等必要的技能，在本中心獨立擬訂計畫。兒童未來中心透過個人與市民團體的合作，達到從兒童到大人的市民活動，皆能適用的服務設計。

由學生發起、學生限定的創業支援計畫──芬蘭奧圖大學的「STARTUP SAUNNA」活動

洪華奈

一九八四年生，滋賀縣人。於成安造型大學學習媒體設計。曾任職於室內照明廠商DI CLASSE，二〇一一年起加入studio-L。以東京為據點，負責推動「真岡觀光網絡」、「立川市兒童未來中心的市民活動支援」、「睦澤町上市場地區的創造魅力」等計畫。

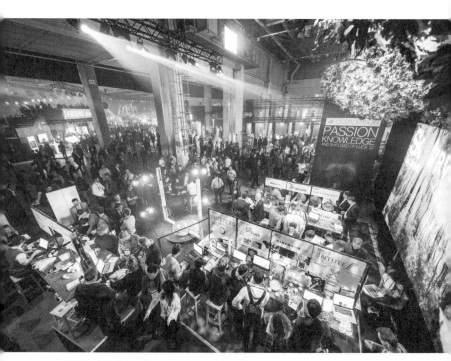

創業與尖端技術的慶典「Slush 2016」的現場狀況。Photo © Jussi Hellsten

前言

二〇一〇年，赫爾辛基工科大學、赫爾辛基美術大學、赫爾辛基經濟大學三所大學，整併為主校區位於奧塔涅米的奧圖大學（Aalto University）。芬蘭代表性的建築家暨設計師阿瓦·奧圖（Alvar Aalto），過去曾就讀赫爾辛基工科大學，畢業後經手奧塔涅米校區大部分的設計。因此，對於學習設計的人而言是一所值得探訪建築的知名大學，另一方面該校也受到全世界投資人與大企業的矚目。原因在於由校內學生營運的共享空間「STARTUP SAUNNA」，持續舉辦各種創業活動。

STARTUP SAUNNA的起點

由除菌劑工廠改造而成的「STARTUP SAUNNA」是任何人都可以使用的共享空間，也是以此地為據點發起之學生創業支援計畫的統稱。把充滿熱情的地方稱為「SAUNNA」，真是充滿芬蘭的風格啊！

本計畫的起點是合併為奧圖大學前的二〇〇八年，當時赫爾辛基經濟大學的課堂上，某位教授說了一句

話：「你們千萬不要去搞創業啊！」當時自己負擔風險、挑戰新點子的創業精神，在芬蘭還不普遍，從這句話可以看出，就算是人才輩出的赫爾辛基經濟大學，也把進入NOKIA等大企業或金融業工作當作標準生活。然而，參加那堂課的部分學生感到疑惑，為什麼都還沒開始就要阻止？自己真的不需要創業嗎？為了找尋答案，他們在研習時造訪美國的大學，發現大大小小的企業、創業者、教授、學生彼此不互相競爭，而是互相提出意見，合作發展新的事業。於是，他們認為這種經濟生態才符合往後的需求，決定推廣草根活動，讓創業家精神在芬蘭扎根。

執行本計畫需要活動場所。他們打算在大學內舉辦創業活動，尋覓能夠共同作業的場地時，找到這個可以無償提供場地的舊工廠。

學生創業的四大元素

找到活動的據點，接下來應該要如何培育創業者呢？從活動開始經過七年，至今已經實踐各種創業計畫。

社造員卡斯帕・斯歐瑪萊恩（Kasper Suomalainen）自己也是奧圖大學的學生兼創業者，他表示：「不是告訴學

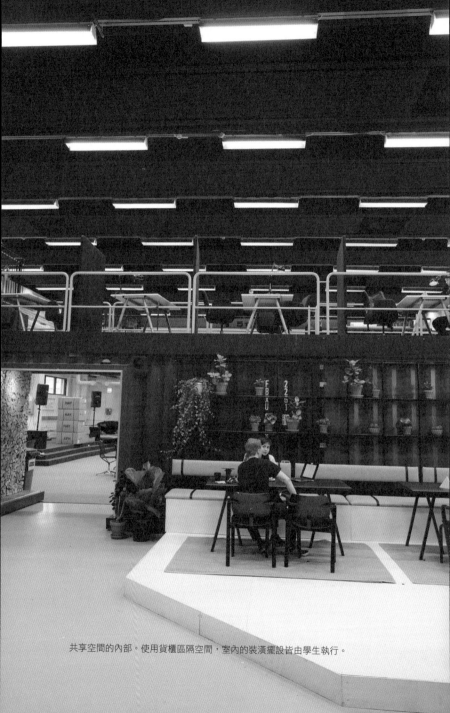

共享空間的內部。使用貨櫃區隔空間，室內的裝潢擺設皆由學生執行。

生去創業，學生就真的能成為創業者。學生需要的是能夠激起創業欲望的環境。」

斯歐瑪萊恩認為STARTUP SAUNNA是讓學生對創業有興趣，支援實際想成為創業者的地方，其活動主要有四大元素。

第一個元素是為了傳遞奧圖創業者的精神，讓學生對創業產生興趣，舉辦各種創業活動。這一點，連結到之後形成歐洲最大規模的學生創業社群「奧圖創業者組織」（Aalto Entrepreneurship Society，簡稱AES）。該營運團隊每年輪替，只由學生經營。

二〇〇九年找到據點之後，由創始成員開始擬訂招募創業家的活動。原本預想可以招募到三十名，結果光是透過網路上公告，就聚集了一百五十名參加者。感受到熱烈迴響的學生，之後仍持續召集其他創業者與投資人，舉辦各種活動。演講者對奧圖大學的畢業生喊話，告訴他們除了上班以外，還有其他選項。除此之外，他們還舉辦了創業發表計畫，聽取他人意見回饋的活動（短時間簡報）、邀請芬蘭的政治家辦座談會。現在歐洲最大規模的程式設計馬拉松（開發軟體等競賽活動）「Junction」也是由這個活動發展而來。

夏季有為期兩個月的長期計畫「kiuas」，專為暑假必須花時間打工，無法創業的學生發起。這個活動的架構是募集五萬歐元的贊助，將贊助經費分配給十個團隊，每個團隊可以獲得五千歐元的報酬。學生獲得報酬，

114

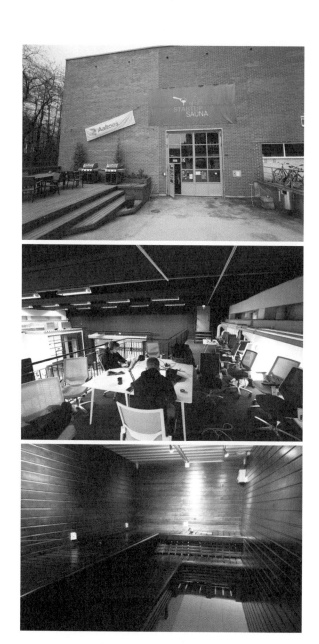

（上）共享空間外觀。從最近的巴士站就可以直接抵達。（中）在主要空間配置貨櫃，再鋪上地毯就形成共享工作空間了。（下）貨櫃裡重現桑拿房的樣子，當作會議室使用。

並且必須在期限內發展創業想法。透過報酬制度，去除學生無法參加的障礙，同時給予動機並提升對創業的熱情。「kiuas」在芬蘭語當中表示「放在桑拿裡的火爐」，這個活動還真是名符其實啊！

向矽谷學習

就算學生對創業有興趣，可能也會有沒自信、沒靈感、沒夥伴等煩惱。第二個元素——培養創業者精神，和這些煩惱緊密相關。

「STARTUP Lifers」計畫，派學生前往美國矽谷，在創辦三個月到一年左右的新創公司工作並研習。對於工作人員少的企業來說，通常會要求學生提供速度、品質和新點子。透過實習，學生可以突破窠臼，累積更多經驗並學習技巧。至今已經有一百五十名學生參加該活動，現在甚至在矽谷出現奧圖大學學生的社區。據說考量未來市場動向，今後也考慮派學生前往上海或東京等亞洲地區。順帶一提，參加這項活動的期間，雖然是實習，但學生無法取得任何學分。然而，實習單位會提供報酬，所以不用擔心生活費。除了培養創業者精神，也可大量學習有關當地市場的知識，回國後再完成學業。

創業活動召開時，聚集各國的學生。Slush活動中，共有兩千名學生志工參與。

Site4 由學生發起、學生限定的創業支援計畫

第三個元素，就是將靈感昇華為事業。

「芬蘭擅長製造，科技方面也不遜於矽谷，說不定還略勝一籌。然而，目前芬蘭的確沒有像矽谷那樣的新創企業。這究竟是為什麼？透過這個活動就可以發現，矽谷的工程師有能力創造出一項事業。」

以這項發現為基礎，催生了STARTUP SAUNNA加速計畫。每年兩次於春秋兩季舉行，從全世界廣徵優秀的工程師組成團隊，他們不只要學習行銷和法律等商業基礎知識，還要花更多時間了解自己的客戶是誰、有哪些需求。除此之外，也要學習創業資金的籌措方法，以及向投資人簡報的技巧。

這項計畫近年來急速成長，二〇一六年多達三十個國家共一千五百人來報名。每次的計畫只錄取十四人，一年只有二十八人能參加，錄取率非常低。報名方法有兩種，一種是全世界都可以參加的線上論壇，另一種是每半年就會舉辦一次的STARTUP SAUNNA，從兩個活動當中選出隊伍。

芬蘭的投資人與承辦都市的投資人各派相等人數擔任審查員，每個活動邀請十五個團隊。活動需耗時一整天，早上由參加者對所有投資人簡報，下午則是個團隊與投資人一對一討論計畫內容。最後選出三組優秀團隊，經過多次淘汰後，留下來的團隊就可以參與加速計畫。

乍看之下非常費工，但由於是在各個都市舉辦的活動，可確保通過投資人審查的優秀團隊保持在一定的數

（上）對投資人做創意理念簡報的參加者。 Photo © Jussi Hellsten（下）Slush活
動中奪得簡報冠軍的人，可以獲得創業資金五百萬歐元。Photo © Jussi Hellsten

Site4 由學生發起、學生限定的創業支援計畫

量。

雖然活動主要辦在北歐、東歐的都市，不過俄羅斯、新加坡、上海、東京也有舉行。參與加速計畫的參加者，如果之後還是繼續被選中，就有機會可以和柏林與倫敦的投資人面談。整年表現最優秀的人還可以獲得前往矽谷的機會。藉由這項活動，一舉把前來參加的大學生推向世界各國的投資人和創投企業。

對於擁有好點子與實現點子的知識、工作團隊的學生而言，最後的元素就是與投資人的媒合。二〇一六年在赫爾辛基舉辦的創業與科技活動「Slush」，是一個為期兩天的創業研討會。在這個吸引一萬七千五百人到場的大型活動中，聚集了兩千個以上的新創企業，超過千名投資人，以及六百家以上的媒體。在五個主舞臺上，除了有各領域的投資人與CEO的演講之外，還有一百個左右的新創企業舉辦短時間簡報，以創新的商業點子互相競爭。也就是說，這是一個以創業為主題的慶典。雖然才開辦一年，就已經擴展到上海、北京、新加坡、冰島以及日本。這個活動和加速計畫一樣，會先召集各城市的創業者，接著在赫爾辛基舉辦時，會召集更多來自世界各地的創業者與投資人。同時，技術領域也提供發表尖端技術的場合，藉由創業者和投資人、技術人員齊聚一堂，激盪出新的火花。

把愛傳出去的文化

這個計畫最值得注意的一點，就是從平常的共享空間管理，到聚集一萬七千五百人的Slush活動，都是由學生志工負責營運。雖然皆以奧圖大學的學生為主軸，但遇到像Slush這樣大型的活動時，包含國外的學生，可募集到兩千名志工。

話雖如此，但畢竟學生仍然還在學習階段，必須在教練的協助下營運。教練團由創投企業的資本家、天使投資人、連續創業者等成員組成，共有約八十名專家義務協助這些學生。對大學生而言，與教練團交流也很有收穫。然而，為什麼這個計畫可以獲得八十名專家協助呢？斯歐瑪萊恩說，背後蘊含了芬蘭獨特的精神文化。

「所有的計畫都由志工營運、教練協助，這是因為我們有

奧圖大學的學生兼創業者卡斯帕・斯歐瑪萊恩。

『Pay it forward（把愛傳出去）』的文化。教練都相信，培養下一代創業者，對芬蘭的未來有益。參加計畫的新創企業，之後也會成為贊助人，這是一樣的道理。」

這種文化在地區營造也很重要。雖然也有活動是對現在的自己有利，但大多數的地區營造，都要耗費五年、十年才看得到效果。在規劃現在的活動時，當然需要思考整個城鎮的未來與下一代等願景。

不強求回報的支援

計畫開始之後經過七年，活動觸角甚至延伸到海外。背後成功的原因究竟是什麼？

「我想主要有兩個原因。第一個是剛剛提到的『把愛傳出去』的文化。因為這個文化讓我們得到很多人幫助；另外一個原因是，學生只需要接受支援，不會被強迫回報。」斯歐瑪萊恩這樣說。

例如共享空間這個據點，在大學的支持下得以無償借到建築物。租金、水電費、瓦斯費等雜支皆由大學負擔，但是對學生卻沒有提出任何要求或指示，不過問這個空間具體要如何使用、每年有多少人使用等問題。在活動資金面上，不使用手續繁雜的補助金，而是與企業合作，接受資金援助。在合作契約中，企業對活動本身

也沒有任何要求或拘束。

這和芬蘭社會當中最高階的信任文化與階級平等有很深的關係。實際上，就算只是一介學生，也可以直接約大企業的老闆面談或者和副校長閒話家常。所以，一切才能夠迅速進行，減少不必要的作業時間。他所說的「不強求回報」的支援，尊重學生的主體性，創造出讓學生可以專注於活動與作業的環境。

可以失敗的場所與實踐型的教育

斯歐瑪萊恩說，希望能夠過這個計畫「打造出可以失敗的場所」。想挑戰新事物時，成功與失敗總是同時存在。然而，十年前的芬蘭十分害怕失敗，認為不挑戰才是理所當然的事。

「Slush 2016」Photo © Jussi Hellsten

七年前教授說的話，大概也是體貼學生，才會認為如果失敗當初還不如不要創業。然而，這也等於剝奪了學生成功的機會。透過這個計畫，慢慢改變大家的想法，失敗可以讓學生得到經驗，而談論自己的失敗案例，對他人而言也是一種學習。

即使如此，芬蘭保守性的想法仍然根深柢固，要理解學生不怕失敗、果敢創業的精神，恐怕還需要一段時間。然而，年輕人總是能打破窠臼，對新的價值觀也比較敏銳。在這層意義上，將據點設在奧圖大學，學生自主營運的STARTUP SAUNNA，召集當地及國內外人們的活動，就顯得更重要了。這個案例，讓我深感教育就是引發未來改革的裝置。

改變工作價值觀的場所──共享工作空間「Hoffice」

神庭慎次

一九七七年生，大阪人。就讀大阪產業大學研究所時，已經投入姬路市家島地區的社區設計工作。畢業後創立非營利組織Environmental Design Experts Network。二〇〇六年起加入studio-L，從事「泉佐野丘陵綠地、觀音寺中心區地方活化」、「今治港再造」、「近鐵百貨『緣活』計畫」等工作。

工作方式的革命與多樣化的工作型態

日本企業近來不斷出現要求改革工作方式的聲音。

為解決長時間工作、就業弱勢族群的問題，企業必須重新審視僱用的現況，國家也在推動這些改變。

在企業改變工作方式時，新的工作型態也漸漸增加。像是自由工作者、遊牧工作者（Nomad-Workers）、雲端工作者等不隸屬任何組織的工作型態，正在逐漸普及。地方政府也建議使用衛星辦公室、居家辦公、遠端工作等方式，工作型態比以前更多樣化。

studio-L也經常針對工作型態思考。studio-L看似是一間公司，但其實是微型企業經營人的團體。每個人都

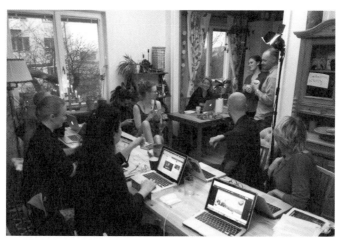

中場休息的情況。互相報告進度、交換意見。Photo © Amrit Daniel Forss

共同創辦人克里斯多福・格蘭蒂・弗朗森醫師，正在更新Hoffice的網站。Photo ©
Amrit Daniel Forss

各自有自己的公司，可以自己決定工作規則。因此，上班和休假時間每個人都不一樣。studio-L事務所，其實可以說是集結微型企業經營人的共享辦公室，組織介於公司與個人企業之間。

會出現這樣的改變，其中一個原因就是網路環境的成熟。無論在哪裡都可以工作、溝通，這一點非常重要。今後，環境會繼續改變，或許還會產生更多不同的工作型態。

現在國外也發展出獨特的工作型態。其中之一就是發祥於瑞典的「Hoffice」。

共享工作空間

Hoffice是開放個人住宅，成為多名成員工作空間的組織。Hoffice是「Home Office」的簡稱，意指辦公室兼住宅，現在已經慢慢變成一般名詞。

Hoffice以三到二十人為主，工作時間約從早上九點半到下午四點半。參加的成員可分為開放住宅的「召集人」以及使用他人住宅的「參與人」兩種。參與人基本上可以免費使用開放住宅，相對地可以為召集人提供自己的技能，也必須遵守召集人的特殊規定。除了基本規則外，各地點的所有人可能會有自己特殊的規定。

開設新的Hoffice時，首先必須要由願意開放住宅的志願者，到Hoffice的網站上，公告開放日期和地點，召集看到這些資訊的人一起開辦Hoffice。

整天的工作有固定的流程。開始工作前，所有成員必須報告當天的目標。就算大家的工作都不同，但透過開始工作前，對其他人宣示目標，可以提高對工作的專注力。另外，結束一天的工作之後，所有成員也必須報告當天的進度，如果有達到目標大家就互相讚美，就算沒有達成，其他成員也可以提供有效的建議或好點子，以不同的觀點來互相評價這一天的工作。

雖然大家各自做自己的工作，但每個工作時段為四十五分鐘，中間會有十五分鐘的「休息時間」。Hoffice的休息時間非常重要，參加者必須利用休息時間

成員一起付費並準備午餐。

實踐「回顧工作」、「休息」、「互相讚美」三個要點。透過回顧工作內容，可以確認自己的工作效率，如果實際工作時間超過預期，這就會成為改善工作效率的契機。另外，藉由報告工作目標、和他人稍微交流，也可能獲得客觀的意見或觸發其他想法。

除此之外，當工作的規模較大時，常常會因為過度專注而疏於照顧自己的身體。每次休息十五分鐘，也可以預防這一點。如果當天的成員喜歡音樂，可以大家一起唱歌，如果有人會做瑜珈，也可以一起拉拉筋。

除了休息時間以外，還有午餐時間。大家一起出錢，一起準備中餐。大多數的情況下，一個小時的午餐時間，會花三十分鐘用餐，剩下的三十分鐘則拿來交流意見。據說不只交換意見而已，還有人會出手幫忙呢！

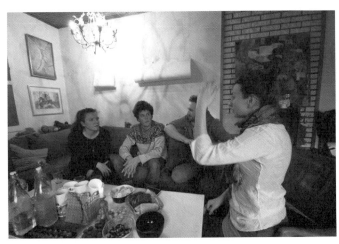

後半段午餐時間的意見交流。

網站上有交流頁面，當下建立起的連結，往後也可透過網路繼續應用。除了開辦Hoffice之外，這個網站還可以媒合工作夥伴甚至交換家具，應用範圍很廣。

主持人

雖然Hoffice有明確的時間流程，但若過度拘束，就無法彈性工作了。因此，提供居家空間的召集人，可扮演主持人的角色，用巧思制定計畫。管理一整天的行程，就是主持人的工作。

主持人可以利用休息時間，決定由某人幫忙做某事。不過，如果有人不想休息，只要先告訴召集人，也可以繼續工作。另外，如果取得召集人同意，也可以隨

休息時在庭院中的積雪上散步。

時來、隨時離開。

主持人還有另一個重要功能，那就是提供午餐時間以及休息時間的話題。這個活動要求盡量避免表面性的談話，最好設定可以建構信任關係的話題。談論參加者的夢想或者社會議題等主題，交換彼此的想法和態度，致力於創造今後互相合作的基礎。

Hoffice的起點

Hoffice的創辦人是克里斯多福‧格蘭蒂‧弗朗森醫師。他一直都對共同合作的組織（創造共同合作的社會）很感興趣，但也發現並沒有一個足以產生社會連結的場地。因此，他注意到住家與圖書館等地點。即使不是在公司，住家或公共空間等資源也很多，只要運用這些地點，就可以找到希望。

Hoffice剛開始其實是從一對一的連結出發，過一陣子漸漸產生一個小團體，再發展成共同合作的社群。

他趁機邀請夥伴到自己的家裡玩或拜訪朋友時互相討論，漸漸形成這個互相合作的Hoffice計畫。接著經過多方嘗試，摸索出現在的規則，直到訂下規範之後才開始宣傳。

「剛開始的時候，非常辛苦。」克里斯多福醫師說。

他在執行的過程中發現，本來就沒有合作概念的地區，首先必須推廣合作的理念。

他為了推廣合作的概念，製作「COHER」這款桌遊。透過這款桌遊，在企業或學校等機關，教育民眾合作的模式與重要性。另外，為了提升民眾對合作的興趣，也透過工作坊與講座，宣傳社區的重要性與複雜性。因為只有一個人做這些事，所以當時非常辛苦。

從瑞典發起的活動，現在已經擴展至全世界。現在，全世界總共有一百二十個地點，光是在斯德哥爾摩就有三千人參與。然而，人數增加之後就出現新的問題。原本為了打造合作場域而進行的Hoffice計畫，變成聚集成員之後自訂主題，甚至有些團體發展出宛如公司組織般的營運模式。如何支援像這樣漸

門板上貼著手寫告示，自家就變成共享辦公室「Hoffice」了。

漸形成的團體，應該會成為今後的課題。克里斯多福醫師也在思考，人數增加之後，是否能繼續維持彼此之間的親近感並持續合作？

Hoffice的普及與課題

如何建立Hoffice成員之間的信任關係非常重要，如果是圖書館等公共設施，任何人都可以進入，但是要讓陌生人進入家中一起工作，心裡有所抗拒是很正常的事。這個計畫剛開始時，大部分的人都沒聽過Hoffice，所以很難建立信任關係。為了把這份不安降到最小限度，訂下參加者必須對Hoffice有所貢獻的規則，例如與成員分享「住家」、「搞笑技能」等物質或能力。

註冊人數達二百人時，召集人和參與人的數量剛好取得平衡，形成很容易主持的營運狀態。經過媒體報導，註冊人數達三千人之後，參加者反而突然減少。大概是因為人數太多，就很難建立信任關係。另一個原因則是只要一發起活動，就會有太多人加入，反倒使得召集人無法應付每個想參加的人。其結果就是導致新成員很難加入。

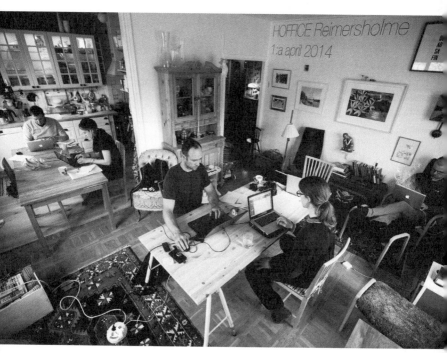

第一個Hoffice地點。Photo © Amrit Daniel Forss

Site5 改變工作價值觀的場所

因為這些變化，導致衍生出其他課題。其中一點就是參與人的數量遽增，召集人的人數不足。另外，在尚未充分了解規則的情況下就加入計畫的召集人增加，出現沒有對參與人說明規則或無法說明的情形，甚至有召集人因為參與人持續增加，無法承受主持計畫的壓力。

因此，克里斯多福醫師改善了幾個做法。第一個是社群工具。當初使用臉書推廣，所以任何人都可以參加，為了提高信任度，在臉書內設立群組，讓各群組有自己的討論空間。然而，當人數持續增加之後，這個方法馬上就出現瓶頸。後來，改採「巴德勒」計畫，開始建立限定人數的架構。巴德勒計畫可以限定參加人數，而且還可以指定參加成員中有幾名必須是互相認識的人。大多數的參加者都會先和朋友組成團體，然後再加入固定人數的新成員。假設有七個空位，先集結五位朋友，再開放剩下的兩個空位給其他人。如此一來，既可以確保團體內有認識的人，也能向外擴展。透過使用這個平臺，也可以維持參加者的平衡。

第二個做法是改善場所。以前是使用成員的住宅，現在則嘗試使用公共空間。邀請不認識的人來家裡，本來就會令人有所抗拒。為了解決這一點，在邀請成員來家裡工作前，可以透過在公共空間舉辦產生緩衝功能，建立成員之間的信任關係。待成員之間已經建立信任關係之後，再邀請成員到家裡辦公。

這項改善工作，不只可以建立圓滑的信任關係，利用公共空間等新場所，也可以直接彌補場地不足的問

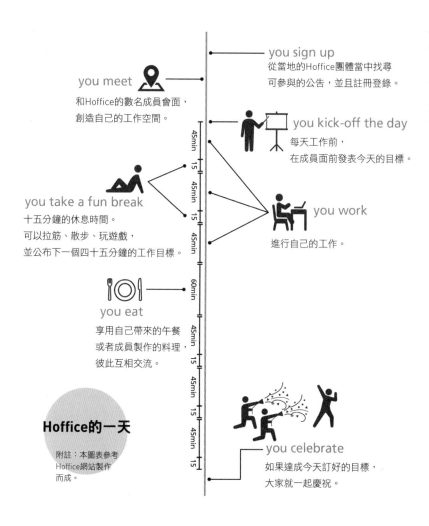

you sign up
從當地的Hoffice團體當中找尋
可參與的公告，並且註冊登錄。

you meet
和Hoffice的數名成員會面，
創造自己的工作空間。

you kick-off the day
每天工作前，
在成員面前發表今天的目標。

45min
15
45min
15
45min

you take a fun break
十五分鐘的休息時間。
可以拉筋、散步、玩遊戲，
並公布下一個四十五分鐘的工作目標。

you work
進行自己的工作。

60min
45min
15
45min
15
45min
15

you eat
享用自己帶來的午餐
或者成員製作的料理，
彼此互相交流。

Hoffice的一天

附註：本圖表參考
Hoffice網站製作
而成。

you celebrate
如果達成今天訂好的目標，
大家就一起慶祝。

題。

第三個改善重點，則是減輕召集人擔任主持人的負擔。以前都由召集人擔任主持人的工作，現在改由「中央社群」事務局的成員，協助主持人（召集人）的工作。過去召集人必須負責場地管理以及當天的營運，而中央社群成員則會分擔場地管理以及當天營運的責任，讓召集人更輕鬆。

贈與經濟的思考模式

所謂的「贈與經濟」指的是不透過金錢交換、不要求回報，互相贈與、幫助的經濟架構。Hoffice這項計畫很接近贈與經濟的概念。

Hoffice的日常風景。

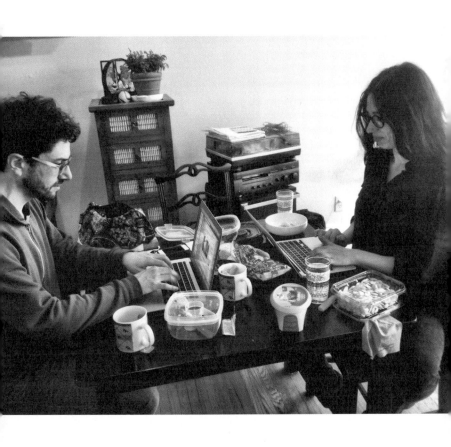

Site5 改變工作價值觀的場所

一般而言，共享辦公室或共享空間都會收費，但Hoffice的特徵就是可以免費參加，但是相對的必須提供交流、創造性的計畫等貢獻。像這樣沒有金錢介入的服務交流，是Hoffice最大的特色。提供物質或技能，產生互相幫助之心，有助於連結人與人之間的關係。

studio-L也注意到相同的問題。我們的成員都是微型企業經營人，平常會由數名成員組成團隊，到各地區主持計畫。除了這項工作之外，我們會各自貢獻長處以利組織營運。大家的專長各有不同。譬如擅長做菜的人，有時候會提供晚餐；前系統工程師，現在負責管理伺服器。

像這樣共享專長，也能加深對彼此的了解。另外，專長可能也會變成工作的一部分，所以成員之間也比較容易產生合作關係。我想，Hoffice應該也有一樣的效果吧！

從Hoffice學到的事

我不知道這樣的架構，是否能被日本社會接受。雖然有可能無法順利推行，不過曾經有一位日本年輕人聯絡克里斯多福醫師，表示自己也想開辦Hoffice。

二〇〇七年三月，日本政府公告「改善工作方式計畫」，提出推動「通訊工作」的方針，以利打造彈性、方便的工作環境。

所謂的「通訊工作」，指的是使用資訊通訊技術（ＩＣＴ），不受限於地點與時間的彈性工作模式。如同本文開頭介紹的三大工作模式——利用住家的居家辦公、外出或移動時運用網路和電話的遠端工作、利用公共設施的衛星辦公室，可以讓民眾從通勤壓力中解脫，也可達到兼顧家事、育兒、照顧雙親等效果。

在日本，「必須面對面工作」的觀念根深柢固，這些工作模式很難普及。

然而，為了改善職場環境，工作模式和工作場所的選項當然多多益善。創造像Hoffice這樣非職場也非住家，又可以和他人交流，宛如第三場域的工作環境，對日本來說也是另一種新選擇。

將回收物升級再造的購物商場──瑞典的「ReTuna Återbruksgalleria」

出野紀子

一九七八年生，東京人。二〇〇一年遠赴倫敦，從事電視節目製作等工作。自二〇一一年加入studio-L，負責島根縣海士町自行營運的電視臺「海士社區頻道」、「穗積製作所計畫」（伊賀市）、「豐後高田市城鎮檢討調查業務」等計畫。二〇一四年四月起，活動據點遷移至山形縣，以東北藝術工科大學社區設計系教師的身分，致力於培育年輕人。

前言

搭電車從瑞典首都斯德哥爾摩出發，一個半小時後就抵達埃斯基爾斯蒂納（Eskilstuna）車站。自車站轉搭計程車，在工廠林立的地區行駛約十分鐘後，就會看到宛如巨大倉庫的彩色建築物「ReTuna Återbruksgalleria」的看板。

入口前的草地上放著長椅和桌子，營造出宛如公園的氛圍。靠近獨特的三角形擺設一看，發現這裡把長靴和安全帽等廢棄物當作容器種植盆栽。所有物品都是經過升級再造的加工品。

ReTuna Återbruksgalleria是一個專門販售升級再造商品的購物商場，旁邊緊鄰地方政府的資源回收站。公關負責人阿娜‧貝魯斯格羅姆表示，本商場是全世界第一個升級再造購物中心。「ReTuna」是埃斯基爾斯蒂納市（Eskilstuna）的縮寫，而「Återbruks」意指「回收」，「galleria」則是「商場」的意思。

儘管採訪這天是平日，但一到商場就看到持續有市民把不需要的物品送到回收中心。購物商場中總共有十四家店，分別把回收的物品升級再造或修理，再以商品的形式販售。商場中也附設咖啡廳，販售使用有機食材的料理。

商場中的店舖只販售升級再造或重新利用的商品。北歐風格、品味絕佳的家具很吸引人。

Site6 將回收物升級再造的購物商場

市民提供不需要的物品，然後在商場購買新商品回家。雖然是很單純的購物行為，但是藉由利用廢棄物減少垃圾，將回收物加上附加價值並商品化，打造出活化經濟的良性循環。也就是說，來這裡的顧客，光是購物也會有「做了一件好事」的感覺。

目標是成為綠色環保典範

ReTuna Återbruksgalleria於二〇一五年八月開幕，緊鄰埃斯基爾斯蒂納市內的兩個回收中心。二〇一二年六月十九日，埃斯基爾斯蒂納市頒布新的垃圾處理規章。原本由環境事務局營運的部分垃圾處理工作，改由埃斯基爾斯蒂納能源暨環境ＡＢ公司（ＥＥＭ）負責。

兩層樓高的商場內，總共有十四家店舖。就連照明都是升級再造的商品。

EEM是隸屬該市的企業，負責該市的能源與環境事業。

EEM必須提供顧客（市民）最大限度的回饋，並且盡力降低環境負擔。EEM的目標是啟發能源與環境相關的新靈感與革命，致力於扮演實踐現代與未來世代永續經營、社會福利的綠色革命典範。現在，EEM擁有電力供給網、電力市場、自來水與衛生管理、資源回收、能源、行銷與銷售等六大事業。ReTuna Återbruksgalleria則屬於該公司資源回收部門的營利事業之一，由該部門經營管理。

埃斯基爾斯蒂納市為了建構永續社會，成為綠色環保典範，在環保相關的事業上，不採用「炫目的設計」，而是選擇開設「普通的（regular）商店」為基礎概念。在環保與資源回收的領域中，如果只有注重環保

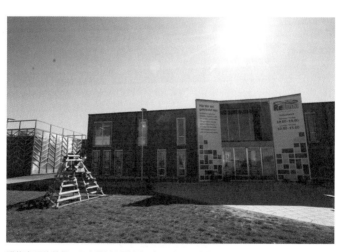

購物商場的外觀。三角錐造型的擺設也是升級再造的藝術作品。

的人才對環保有興趣，那所有活動都只會侷限在這個範圍內。為了讓喜歡享受時尚的人、重視獨特性的人、隨興的人都自然而然選擇資源回收，誘導所有人一起關心或參與環保事業，所以才刻意強調「普通」。另外，藉由在一般經營的商店中，販售回收再利用或升級再造的商品，吸引原本對回收沒有興趣的人，可有效推廣永續經營與循環型經濟的知識。

當地政治家為了實現這個理念持續奮鬥，在二〇一四年八月啟動計畫，ReTuna Återbruksgalleria於隔年八月落成開幕。

瑞典的高度環保意識

瑞典本來就是資源回收率很高的國家。根據二〇一三年OECD（經濟合作暨發展組織）的資料，瑞典的資源回收率高達百分之五十，是全世界第七高的國家。順帶一提，第一名是德國，資源回收率百分之六十五。

日本的資源回收率則僅有百分之十九，在三十四個加盟國當中排在第二十九名。

除此之外，以零廢棄物為目標的瑞典，百分之九十九的垃圾皆透過各種方法回收。瑞典規定在住宅區半

徑三百公尺以內必須設有資源回收站。大多數的國民會在家中進行垃圾分類，再帶到公寓的回收點或者回收中心。在這些廢棄物中，有百分之五十會燒毀轉化為能源。垃圾焚化廠排出的廢氣有百分之九十九是二氧化碳和水。透過經驗與技術改良，二〇一四年已從他國進口二百七十萬公噸的廢棄物。

為達成零廢棄物的目標，瑞典環境保護廳打算提高收垃圾的稅金。同時，也規劃垃圾減量的行動計畫，促使製造業製作可長時間使用的產品，建立從丟棄轉換到維修、利用綠色能源的觀念，並提議配合政策者可減稅等方案。這些做法都是為了提高國民之間對垃圾議題的意識。

從廢棄物的收集到分類、挑選

ReTuna Återbruksgalleria的架構非常簡單，首先收集市民的廢棄物，然後由工作人員分類，再由各商家修理或升級再造成商品販售。然而，各流程當中都包含了垃圾減量，以及提升市民資源回收觀念的巧思。

市民將不需要的物品帶來ReTuna Återbruksgalleria旁的資源回收中心回收，無法搬運的人也可以申請到府回收的服務。

若自行搬運，可以在自家用車後加裝拖車。如果沒有拖車，可以在附近的加油站等場所以低價租借。另外，前往資源回收中心時，可以告訴鄰居，一起把廢棄物運往回收中心，這樣的習慣在瑞典也十分普遍。

市民送到資源回收中心的物品會集中在一起，由專業工作人員分類。工作人員會先確認這些物品是否需要修理，針對種類分類，這些工作都需要特殊技術。最近，工作人員都必須到斯德哥爾摩參加研習。實際工作時會收到各種物品，所以有時候必須一邊查閱書籍一邊分類，工作人員判斷日用品的眼光也會因此愈來愈好。也就是說比起參考網路資訊，使用書籍培養自己的分類眼光非常重要。

埃斯基爾斯蒂納市是一個擁有很多工廠和勞工的

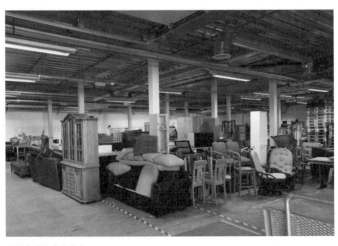

大型家具也應有盡有。

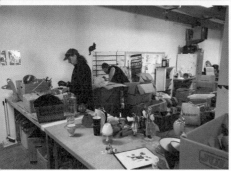

1	2
3	4
5	

（1）仔細分類廢棄物。（2）市民將廢棄物帶來資源回收中心。（3）由專業工作人員進行分類。（4）將經過分類的商品運送至各商店的倉庫。（5）瑞典家庭的垃圾分類。

Site6 將回收物升級再造的購物商場

城鎮，因此由於企業衰頹，人口流動性很高。也就是說，若工廠關門大吉，離開本地的人口就會增加，失業率也會提高，無法出去找其他工作留在當地的人，只能在低所得的狀態下生活。因為這樣的背景，所以ReTuna Återbruksgalleria的另一個任務就是創造就業機會。

工作人員當中有不少人因為中輟、從事低薪工作、沒有一技之長等理由，無法擁有一份穩定的長期工作。ReTuna Återbruksgalleria開幕時，雖然也把他們當作是單純的分類作業人員，但是貝魯斯格羅姆說：「他們也是公司中的重要角色，沒有他們，這間公司就無法運轉。而且他們認為工作為自己帶來幸福，當情緒低落時，看到他們就會覺得很有精神。」因為這群的人的技能，得以重新判斷廢棄物的價值，使這些物品再被其他人使用。工作人員也因此得到鼓舞，產生良性循環。現在，ReTuna Återbruksgalleria已經創造超過五十個以上的就業機會。

商家的販售條件與架構

分類好的物品會分配給ReTuna Återbruksgalleria中的店家，但是分配時有條件限制。購物中心內有販售電

腦、童裝、舊衣、寵物用品、家飾等各種類型的店家，不過每間店都只能販售升級再造或二手商品。

　要成為購物中心的商家，必須寫商業計畫並提出申請。申請書中必須詳實描述販售何種商品、屬於什麼類型、預計如何銷售等規劃。當然，這些商家必須是擁有永續經營、減輕地球負擔觀念的經營者。若申請通過，就可以進駐商場開店，而商店販售的商品，由隔壁的資源回收中心提供。雖然商品經過眼光精準的工作人員挑選，但商家不可指定「想要的商品」。商家在商業計畫中，可提出「需求清單」。例如寵物用品店的清單可以註記「和寵物相關的物品、行李箱、木製產品（有損壞也沒關係）」。工作人員會依照這份清單分配物品。然而，商家不可對收到的物品提出異議。畢竟，民眾使用

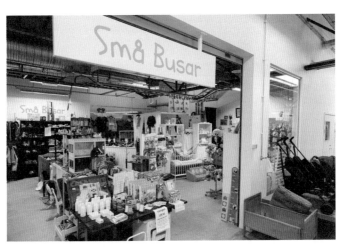

販售日用品雜貨的商店。貨架上陳列升級再造或經過修理的二手商品。

過的物品已不是單純的垃圾而是資源，而且對商家來說幾乎不需要進貨成本。如果要深究，商家的租金中已經包含進貨成本，所以不能說是完全免費，但是在這裡完全不需要去進貨或選貨，大幅減少時間成本。

商家修理或再造這些分配到的物品，然後在店舖販售。順帶一提，店面的設計也盡量使用回收物品或升級再造的家具。

該公司其實也在嘗試這樣的概念與規則是否可行，不過從二○一六年的回收產品銷售額達到八百一十萬克朗（約一億一千萬日圓）來看，可知經營狀況非常順利。

嶄新的購物文化

貝魯斯格羅姆表示，瑞典有快時尚的文化，所以買了新的就會丟掉舊的，這種習慣已經根深柢固。快時尚的代表品牌Ｈ＆Ｍ就是誕生於瑞典（一九四七年以女性服飾專賣店的形式，於韋斯特羅斯（Västerås）市創業）。為了遏止低價購買、迅速丟棄的習慣，除了直接丟掉舊衣之外，提供資源回收這個選項非常重要。

運動用品店中，販賣適合當季的運動用品或服飾。我們前往採訪時，店內展售許多腳踏車相關的產品，據

（上）販售電腦或辦公器材等商家的倉庫。（下）搬入兒童用品倉庫的商品。

Site6 將回收物升級再造的購物商場

說冬季就會有很多滑雪或草地曲棍球的商品。附近有知名運動品牌工廠，他們會提供過季的舊款商品。以前，這些商品都直接在工廠內銷毀，但自從有了這間店之後，就可以用低廉的價格販售。近年來，瑞典非常注重健康，所以運動風氣盛行，可以用低廉價格購買新品，讓這間店廣受消費者歡迎。

在瑞典，DIY也是長年以來根深柢固的文化。像是廣為人知的家具量販店「宜家家居」就是瑞典品牌。DIY專賣店中，販售木工工具、門板、把手甚至鳥巢等各種商品。購買製作完成的商品固然又快又輕鬆，但是從有限的品項中選擇商品，再自己加工，反而別有一番樂趣。升級再造的目的，不只是讓民眾購物，同時也會示範製作的方法。

位於商場二樓的成人教育機構。

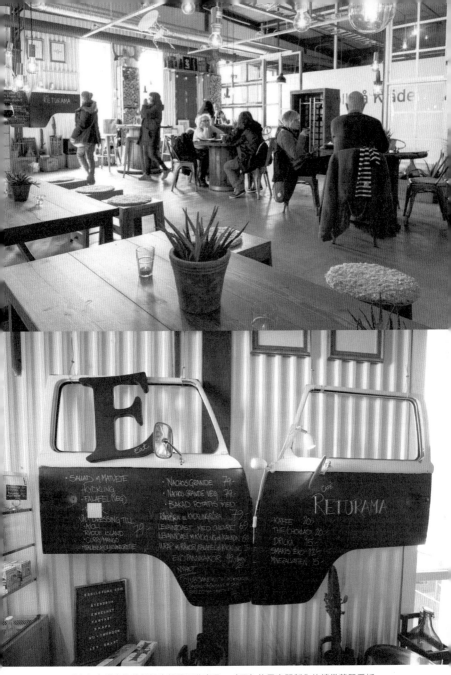

（上）咖啡店內的擺設也都是回收商品。（下）使用車門製作的精緻菜單看板。

教育設施的功能

ReTuna Återbruksgalleria也具有教育機構的功能。二樓的會議室以及開放空間，用來舉辦啟發永續環保概念的活動或工作坊、講座。

當地的埃斯基爾斯蒂納高中，在ReTuna Återbruksgalleria設施內開了一門為期一年的「回收設計與再利用」課程。

專為市民設計的職業訓練所（成人教育機構），有使用布料升級再造的課程，現在有十五名學生參加為期一年的課程。我們前往參訪時，學生們正在為下個月的考試埋頭製作作品。其中一位學生表示，雖然還沒決定畢業之後的方向，但是希望自己能學會更多知識，為守

公關負責人阿娜・貝魯斯格羅姆。

（上）採訪專心製作作品的學生。（下）教授織布機操作的空間。

護環境貢獻一己之力。

支援成人教育機構也是阿娜．貝魯斯格羅姆的工作之一。要讓具有「守護地球環境」觀念的藝術家生存下去，就必須教育他們獲取收入的技能和方法。這裡同時也是讓所有人都能學會新技能，為自己打造嶄新生活風格的地方。

ReTuna Återbruksgalleria有三大任務，那就是埃斯基爾斯蒂納市的「垃圾減量」、「創造就業」、「提供本市以及全世界更好的生活方式」。我們從一開始就使用臉書和貝魯斯格羅姆小姐聯絡，她總是迅速回覆問題，幾乎讓人感覺不到時差，如果我們想要做一些變更，她也會馬上給予最佳方案。這個購物中心才剛成立三年，上述三大任務大多都已經達成，我想他們這種積極的態

商品設計課程。

度就是成功的最大原因。

M型化世界與解決問題的線索

ReTuna Återbruksgalleria自二〇一五年開幕以來，國內外就有很多團體前來考察或採訪。據說在我們造訪的前一天，才剛有一個澳洲的團體到現場視察。很多國家在達到經濟成長後，針對如何解決對環境的負擔以及經濟、教育等各方面落差形成的M型化社會問題，急需政府、國民、企業互相合作找出對策。ReTuna Återbruksgalleria為環境問題以及經濟成長間的矛盾，提供了嶄新的方向。

在日本，除了上勝町以外，也有其他地方政府提出

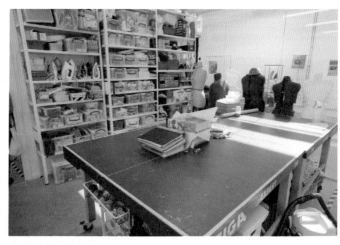

很受歡迎的西式裁縫課程。

零浪費宣言或者正在研議相關方案。不過，像ReTuna Återbruksgalleria這樣結合居民、行政機關、企業的力量一起合作，我認為絕對是解決問題的必要條件。這一趟參訪ReTuna Återbruksgalleria讓我再度下定決心，要繼續結合居民、行政機關、企業之力催生好活動。

垃圾再利用率高達79.5%的城鎮——

上勝町的零浪費宣言

以高齡人口創造「樹葉商機」聞名的德島縣上勝町，也是日本第一個宣示「零浪費」的地方政府。

以前，日本因為持續性的經濟成長，導致家庭廢棄物的量也隨之上升。過去，上勝町並沒有焚化設施，所以垃圾都是就地焚燒，後來才由縣政府宣導不可隨意焚燒垃圾的觀念。剛好在一九九五年日本政府施行包裝容器回收法，為促進垃圾分類、回收，開始將垃圾分為九類。

接著，為了處理不可回收的垃圾，上勝町購買了小型焚化爐。然而，這座小型焚化爐未能達到之後頒布的戴奧辛特別處置法的規範，只啟用三年就封爐了。因為建設新焚化爐或者委託其他地區焚化垃圾需要高額費用，使得上勝町重新審視當時以焚燒為前提的垃圾處理方向，開始重視為下一代保留當地自然環境與地球環境的觀念，於二〇〇三年九月發表「上勝町零垃圾（零浪費）宣

言」。

上勝町沒有垃圾車，所以居民要自己把垃圾載到町內唯一一個垃圾處理站。這裡除了新年的三天假期以外全年無休，每天從早上七點半開放到下午兩點，所以居民可以自己找方便的時間前往。

在垃圾處理站，會有工作人員從旁協助，讓居民自己將垃圾分為三十四個種類。經過仔細分類之後的垃圾，變成資源交給回收業者回收。實際上，在垃圾處理站的垃圾，有百分之七十九點五都可回收並再利用（二○一五年度資料）。這在日本國內是非常高水準的垃圾回收率。廚餘由各家庭自行處理，居民已經很習慣使用廚餘處理機或堆肥桶

將廚餘製成堆肥，或者直接回歸農田與土地。使用上勝町指定的電動廚餘處理機，可以獲得補助款，所以各家庭只需要自行負擔一萬日圓就可以購買。

除了資源回收以外，居民帶來的資源，還可以透過將不需要的和服或鯉魚旗重新製成商品的「循環工坊」、推動再利用的「循環商店」，讓下一個人繼續使用。

（右頁）（1）正在使用垃圾回收站的居民。（2）擺放修理與拆解用的工具。（3）藉由垃圾減量，可在ZW卡裡儲存當地貨幣。（4）分成三十四類的垃圾。（5）販售再造商品的「循環商店」。

將曾經丟棄的物品，再度投入社會循環——

「THROWBACK」計畫

處理產業廢棄物的NAKADAI股份有限公司與建築設計公司Open A合作，展開以家飾為主的升級再造計畫「THROWBACK」。兩家公司一起運用長年培養的設計與再利用、回收的知識，企圖達到「以前所未有的永續經營組織，讓前所未有的產品持續流通在社會中」的目標。

另外，這是一個很多創作人可以參與升級再造的平臺，這樣全新的「產品製作」方式也具有促進產業結構變化的功能。

二○一七年六月舉辦的「從產業廢棄物到創造／想像展」，以Open A營運的共享辦公室「Un. C-Under Construcion」（東京都日本橋）為主要會場，展示實際上在辦公室使用的產品以及製程產品前的原廢材，藉此呈現升級再造讓廢棄物重生的可能性。

展期當中也招募升級再造的產品開發、設計、製作夥伴，呼籲以創作力、想像力與高度技術從

（上）共享辦公室「Un. C.-Under Construcion」。吧檯上陳列著商品。照片提供：Open A

（下）「從產業廢棄物到創造／想像展」展示約三十種產品。照片提供：Open A

事「產品製作」的職人、創作家、設計師等創作人加入他們行列。

另一方面，「THROWBACK」的目的不只是從廢材創造出有趣的家具或家飾，而是希望能夠創造出讓廢棄物繼續流通的社會基礎設施。如此一來，這項計畫才不會變成短暫的挑戰，而是創造出廢棄物可持續在社會上流通的模式，這就是計畫的最終目的。

NAKADAI工廠附設集結各種原物料的圖書館。照片提供：NAKADAI股份有限公司

Site7
當圖書館成為資訊教育據點──
芬蘭的「Library 10」

林彩華

一九七七年生，大阪人。自關西大學畢業後，曾任建設顧問，於二〇一三年加入
studio-L。從事地方規劃、職員研習與志工人才培育、公共設施營運計畫制定等工
作。
土木學會景觀設計研究編輯小委員會委員（二〇〇六──二〇〇八年）。負責「延
岡站社區計畫」、「長久手市實驗室」、「草津川舊址重整計畫」、「社區文化會
議」、「智頭町綜合計畫制定」等活動。

歐洲一向重視終身學習，而致力於成人與資訊教育的芬蘭更是數一數二的成功典範。其中，運用圖書館展開市民資訊教育以及「透過行動學習」的嶄新教育型態，則是近年來眾所矚目的焦點。

在芬蘭，百分之八十的國民定期使用圖書館，每人借閱量年平均達二十冊。反觀日本的公共圖書館登錄人數為三千萬人，僅達總人口的百分之二十五，使用圖書館的次數平均為每人一點三次。兩者相較之下，就能了解芬蘭的圖書館使用率有多高。「Library 10」是芬蘭獨具特色的圖書館案例，該館運用科技提供市民需要的知識與資訊服務，藉此增加年輕世代的使用者。

接下來，本文將為各位介紹Library 10不斷推陳出新的做法。

圖書館也是市民的工作坊

Library 10位於芬蘭首都赫爾辛基市中央車站前的中央郵局二樓，正好就在市區的心臟地帶。Library 10是二

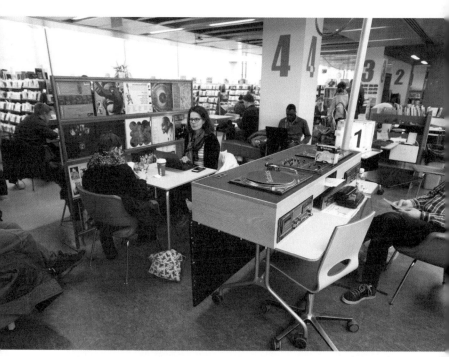

圖書館中間有黑膠唱盤，就像工作室一樣，周圍的民眾各自埋頭做自己的工作。

〇〇五年四月開幕的音樂圖書館，擁有四萬張以上的CD以及書籍、樂譜、DVD、黑膠唱片等館藏。芬蘭圖書館的資訊科技應用本來就已經領先全球，但Library 10尤為出眾。儘管面積僅有八百平方公尺，從早上八點營運到晚上十點（週五是八點到晚上六點，週六日則是中午十二點到晚上六點），每天仍約有兩千五百人使用該館。進入館內之後，你會看到有些人使用電腦、有些人則是在開會，與其說是圖書館，這裡更像共享辦公室。

館內有三十臺以上的電腦，還提供網路與影印機。民眾也能帶自己的電腦進來，部份座位可連接無線網路。除此之外，圖書館裡還有一個都會工作坊，

3D印表機、影像工作站、媒體工作站、雷射切割機、

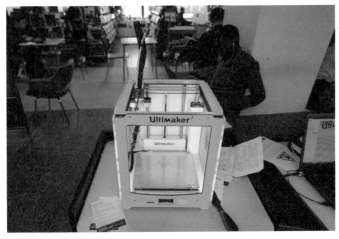
3D列印機也可輕鬆使用。

（上）可編輯音樂、製作CD的Music Path。（中）備有數位縫紉機的都會工作坊。
（下）Library 10的入口。

Site7 當圖書館成為資訊教育據點

影片剪輯器、數位縫紉機、徽章機等各種機器設備，具有提供數位製造工具之功能。

另外，這座圖書館特有的系統，就是民眾可利用專為音樂設計的「Music Path」。這裡有空間可運用圖書館的大量館藏樂譜練習樂器，也可以免費借用吉他等樂器，館中也附設錄音室，可以在此錄音、編輯自己的演奏，就連製作CD的器材都有。除此之外，只要移動館內的可動式書架挪出舞臺空間，就可以來個現場演奏。

都市工作坊和Music Path等操作流程都有圖書館工作人員可以協助，也就是說，民眾只要有好點子，就可以單槍匹馬在圖書館現場演出。

小學生和青少年因為對這些服務感興趣而來圖書館。該館致力於藉由說明館藏內容與使用方式，促進這些年輕讀者使用圖書館。

以市民為主體的豐富計畫

Library 10還有另一個特色就是豐富的活動計畫。每年約舉辦三百個計畫，其中約九成都是民眾提議的企劃。圖書館主辦的企劃中，有每週六中午十二點到下午兩點專為兒童而設計的活動。每次都會配合主題，讓兒

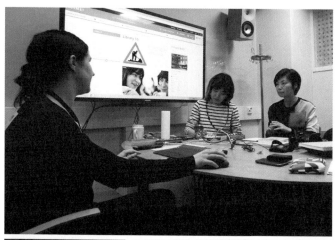

（上）擔任市民活動協調人的哈娜‧歐佩雅女士。

（下）都會工作坊的影像工作站。

Site7 當圖書館成為資訊教育據點

童使用３Ｄ列印機等設備，製作怪獸或海盜等自由創作，這是每次參加人數都高達約兩百人的人氣活動。另外，還有專家與館員合作，推出學習使用縫紉機修改牛仔褲等不同的企劃。

除此之外，市民主辦的現場音樂演奏也相當多，甚至有龐克搖滾樂隊舉辦的現場演奏會。地點位於市區中心，而且場地免費，對想要挑戰的市民而言，沒有比這個更好的條件了。

以市民為主體，可以利用圖書館的空間舉辦各種活動。使用圖書館的服務一律免費，從現場演奏到展覽、工作坊，活動的內容非常多樣化。市民想舉辦活動，只要寄電子郵件給圖書館，告知想舉辦什麼樣的活動，後續就會由館員聯絡給圖書館，協助調整內容。一般認為圖書館是

在圖書館一隅開會的市民。

「沒有偏見的地方」，應該可以舉辦任何活動。然而，該館所有活動仍必須符合圖書館的價值觀，並且遵守圖書館法。

負責市民活動的哈娜・歐佩雅女士表示：「赫爾辛基雖然不是大型城市，但是在市中心有這樣提供免費服務的設施，真的令我引以為傲。市民具有『想做點什麼』的動機，而我們的工作就是敞開資訊的大門。」

「終身學習」的社會

Library 10 獨立的組織與制度，皆以「市民自主學習」為前提營運。在芬蘭，憲法明文紀載「教育為基本權利」。芬蘭自一九一七年第一次世界大戰進入尾聲時獨立，之後就致力於國民與芬蘭全國的教育普及，以提升教育水準，這是芬蘭成為國家之後一貫的路線。不只義務教育，就連之後的教育基本上都免費，無關年齡、居住地、經濟狀況、性別或母語，國家提供國民平等的教育機會。所有定居於芬蘭的人，基於終身學習的理念，國家保障每個人都有平等的受教機會。這就是芬蘭在漫長歷史中，在重視教育制度並妥善發展下累積而成的寶藏。

近年來芬蘭的教育政策，更著重終身學習，致力於建構提供更多選項以及授課形式的成人教育系統。既有的大學與職業學校，也對想邊工作邊學習的人敞開大門，除了一般科目以外，還有提升工作專業性的課程等成人教育、職業教育的內容。這些需求不只和關心教育的國民特質有關，在高失業率、就業困難的現況中，為了克服不景氣，推動國民的二次教育，也反映出小國芬蘭視每位國民為重要資產的政策與思想。我認為Library 10的架構，就是這些想法的延續。

除此之外，該館與學校的合作也非常完善。小學入學時，所有學生都要到圖書館申請圖書證。從三年級到八年級都會配合年齡製作閱讀清單，促使兒童定期來圖書館。另外，Library 10注意到男性青少年比較不愛閱讀的資訊，所以圖書館也用巧思讓他們喜歡閱讀。例如舉辦男生喜歡的遊戲相關活動、對都市工作坊有興趣的兒童，則介紹有趣的書籍或者說明圖書館的使用方式等。

現在，該館正以二○一八年十二月開館為目標，計畫全新的赫爾辛基市中央圖書館。新圖書館佔地為Library 10的三倍，一共有三層樓，都市工作坊等Library 10的功能會全部移動到該館的二樓。計畫打造該圖書館的過程中，以「夢想中的圖書館」為題，在社區收集居民的意見。以專為市民打造、成為市民的必須品與寶物為宗旨，進行圖書館的規劃。

（上）諮詢中心會有館員協助讀者。（下）預約圖書館服務的專用網頁。也可在此
處獲得各種活動資訊。

支援自主學習的服務

還有另一個重要元素支撐Library 10的服務架構，那就是網際網路的應用。赫爾辛基市有「HelMet」圖書館資訊網。這個資訊網可以瀏覽赫爾辛基市內各圖書館主辦以及民眾企劃的所有活動。除此之外，使用都會工作坊等設備，也有專用的預約網站。民眾可以隨時預約會議室、錄音室、雷射印表機、縫紉機，甚至還有和館員談話一小時的服務。這個預約網站不只有民眾想瀏覽的資訊，還設計成讓民眾對其他活動資訊感興趣，充滿功能性和魅力的頁面。只要有Gmail或臉書帳號，任何人都可以使用。

芬蘭於二〇〇一年制定「圖書館政策計畫」，明確記載讓使用者輕鬆造訪、運用圖書館，對社會而言非常重要；圖書館為所有國民敞開大門，是推動民主主義不可或缺的條件；圖書館必須繼承文化主義、支撐多文化主義，提升國民使用3C的「多媒體應用」能力。除此之外，開發以虛擬技術達成雙向溝通的網絡服務，以充實文化內涵作為圖書館服務的目標。基於這些方針，圖書館不偏限於借書、使用場地，而是致力於透過網路服務提供在圖書館中占大部分數量的電子資料。

Library 10的服務中，還有另一個重要的功能，就是「家庭圖書館」的架構。針對無法造訪圖書館的人，圖

（上）民眾自己帶電腦來圖書館，就像共享辦公室一樣。（下）可以用電腦登錄、
預約、取得各種資訊。

Site7 當圖書館成為資訊教育據點

書館提供送書到府的服務。使用者只要在網路上找到自己想讀的書，圖書館就會把書籍送到家裡。只要住在赫爾辛基市內，無論什麼位置都可以免費使用這項方便的服務。

扎根於市民日常生活的圖書館

到Library 10視察的隔天，我們在圖書館附近約徒步十五分鐘路程的地方，發現鄰近飯店的公園內有一家小店。往店內一看，發現正在準備開店的人，竟然是昨天在圖書館遇到的一家人。在我們參觀的幾組人之中，這一家人使用自黏貼紙製作菜單，他們當時正在準備為只在週末開張的小店做準備。張貼手工菜單的店面，就是

使用自黏貼紙製作菜單的家庭。

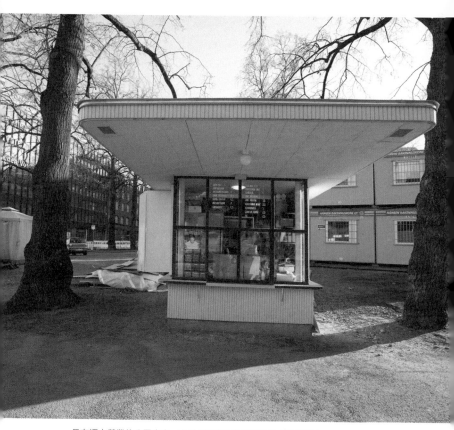
只有週末營業的公園小店。在圖書館製作的菜單就貼在玻璃牆上。

圖書館融入市民日常生活的最佳範例。

誠如歐佩雅所說：「為了讓市民實現自己想做的事，圖書館必須先敞開大門，讓民眾隨時找到需要的資訊。」Library 10的確是一個準備好各種服務，以利實踐市民想法的圖書館。

丹麥的成人教育與公民會館——
「成人教育機構」的過去與現在

西上亞里沙

一九七九年生，北海道人。studio-L創辦成員之一。她在島根縣離島海士町推動的聚落支援活動，成為社區再造的典範，廣受矚目。主要從事像「瀨戶內島之環二〇一四」、「野野市地區照護服務系統」等由居民參與的綜合計畫、開發當地特產、品牌建立、聚落診斷及支援活動、地區照護服務系統建構、推動公民館活動普及化等事業。

宛如小鎮般的成人教育中心。

Site8 丹麥的成人教育與公民會館

前言

studio-L在地方政府的委託下，規劃居民參與計畫、地區營造、地區照護服務系統建構等軟性公共事業。

每個計畫的標語都是「沒有樂趣就沒有參與，沒有參與就沒有未來」。大多數的日本人認為公共事業是「行政機關的事」。像歐美這樣由人民「參與」甚至規劃公共事業，認為這是培養社交能力的大好機會，這種想法在日本仍屬於非主流。因此，我們在規劃時必須訴諸感性，思考連結「樂趣」與「未來」，創造讓民眾想「參與」的機會。

如何在日本做到讓居民參與普及化？因為這個問題，讓我對丹麥的成人教育非常感興趣。丹麥以成人為對象的教育已有一百六十年的歷史，是北歐當中最有經驗的國家。丹麥的教育制度規定從七歲開始，必須受九年一貫課程的義務教育。只要可以符合基準，國家也承認在家自學。除此之外，還有一成的兒童與學生選擇就讀自由學校或私立學校，教育選項非常多元。一般認為這是因為成人教育機構培養出的文化，對正規教育也產生了影響。

本文縱覽丹麥的成人教育成立背景、以對話為基礎的成人教育特徵，與日本的社會教育設施「公民館」互

相比較，思考促進民眾「參與」時不可或缺的成人教育現況。

成人教育誕生的背景與角色

丹麥直到十九世紀前半，都只有王室、宗教人員的子弟才能上學。學校以教授拉丁語為主流，學生接受斯巴達式的教育。身兼牧師、詩人、教育家、思想家、歷史家、政治家的葛龍維（Nikolaj Frederik Severin Grundtvig），認為丹麥的教育欠缺國家的文化、語言等自我認同的部分。葛龍維提倡以承擔丹麥未來的年輕成人為對象，進行啟蒙教育，後來基於這個理念，一八四四年於日德蘭半島創立第一個成人教育機構。

成人教育機構的牆上有學生描繪的葛龍維肖像。攝影：山崎亮

葛龍維將聖經譯成丹麥文，讓丹麥人也能閱讀。除此之外，因為葛龍維是詩人，所以他在成人教育的詩集中收錄很多他親自撰寫，有關丹麥風土民情與農村生活的詩歌。這個成人教育機構，由葛龍維與高德（Christen Kold）一起創立。思想等學術方面的工作由葛龍維負責，成人教育機構的營運工作則由高德統籌。

葛龍維的教育理念非常重視「活在當下的語言」，他認為在相同地點集夥伴交流彼此的經驗，對話與互相影響非常重要。當時，丹麥的主要產業為農業，因此這個新穎的成人教育機構在農村拓展，教授農民農機具、培養土地、算術等日常生活中派得上用場的知識。學生大部分都是從事農業的農民，農閒時住進宿舍制的國民高等學校就讀，學習人類、社會、國家等知識。據說年輕人學習這些知識後，成為日後催生農業工會等嶄新組織的原動力。

成人教育的原型於一八四〇年開始實踐，一八六四年後大約成立了五十所成人教育機構。一八九二年成人教育法的制定，確立成人教育的制度，一八七五年已經有五十五所成人教育機構，學生約有四千人，農村地區約有百分之十五的年輕人在成人教育機構學習。成人教育機構鼎盛時期曾多達一百七十八所，現在只剩下七十所左右。除了少子化及景氣影響之外，時代變遷也考驗著成人教育機構存在的意義。

社會教育設施——公民館

日本也在丹麥成人教育機構設立後一百年，出現成人的學習場所「公民館」。丹麥的「成人教育」，相當於日本的「社會教育」。社會教育這個詞彙，從明治時期（一八六八——一九一二年）後半開始出現。戰前的社會教育與社會事業合而為一，期望能創造出地方社會的豐富生活文化。戰後，公民館活動則成為社會的重要支柱。致力於公民館與社會教育普及的中心人物，就是在一九四六年出版《公民館之建設——新鄉鎮文化設施》一書，時任文部省社會教育局公民教育課課長的寺中作雄先生。寺中先生對公民館活動的說明如下：

公民館設於全國各鄉鎮之中，民眾可隨時聚於此處談天、讀書、接受民生所需之指導、加深彼此友誼。公民館可以是兼顧鄉鎮中的公民學校、圖書館、博物館、公會堂、鄉鎮集會所、產業指導所等功能的文化教育機構。除此之外，公民館也可以成為青年團、婦女會等鄉鎮文化團體總部，透過各團體合作，振興鄉鎮的底蘊。公民館的建設並非源自上層的命令，而是在鄉鎮居民自主性的要求與努力之下設置，最理想的狀態就是以各鄉鎮自己的創意與財力營運。

市民參與重建在戰爭中燒毀的家鄉，成為公民館設置往前邁進的一大步。一九四九年在全國一萬個鄉鎮當中，有四成建設了公民館。當時，只有一塊招牌的藍天公民館很常見。

另一方面，公民館的組織卻非常充實，一般會設置共享部門、圖書部門、產業部門、集會部門，也配有負責人。根據地區不同，還有公民館會設置體育、社會事業、保健等部門。日本於同年十月施行生活保護法，生活扶助、醫療、助產、就業扶助、喪葬扶助、針對救助對象提供住宿、托兒、庇護工場，也成為公民館活動的內容。這些內容皆非義務，而是依靠居民自主活動，達到與社會事業連結，發揮多樣化功能的目的。

然而，一九四九年「社會教育法」制定之後，社會教育事業這個地方社會福利元素就脫離了公民館。接著，一九四九年「身障者福祉法」、一九五〇年「生活保護法」相繼制定，社會福利三大法完成之後，日本經濟也開始走向成長期，救濟地方居民的公民館，社會福利的功能就此結束。現在，大多數的公民館成為租借空間的地方，並未發揮解決現代生活問題等本來的功能。

除此之外，地方公共團體的社會教育費，從二〇〇六年的一兆六千七百九十六名社會教育主任，到二〇一一年已經減少至三千五百一十八名。稅收減少雖然也是一大原因，不過在預算與人才都很窘困的情況下，公民館的存在一兆六千一百四十一億日圓。不僅如此，一九九六年配置的六千七百九十六名社會教育主任，到二〇一一年已

192

在意義再度受到挑戰。

成人教育機構的存在意義

丹麥的成人教育機構不需要入學以及期中考試。沒有人質疑其存在意義，也不需要提出數據當作成果給任何人看。在這樣的情況下，要如何告訴民眾成人教育機構的價值呢？

成人教育機構協會制定基準，以利判斷成人教育對社會福利國家的貢獻度。自二○○五年開始，成人教育機構會透過訪問追蹤學生入學前、入學後、畢業後的狀態並進行比較，詳細內容可參照成人教育機構協會出版的《成人教育・社會教育》（丹麥語）一書。

丹麥政府制定的終身學習策略，明文紀載「成人教育等架構，對於發展民主主義、促進社會團結、創造學習文化有所貢獻」。尤其強調成人教育與職場、生活中的非正規學習，可促進成人教育與正規成人教育之間相互影響，提升學習價值。為了促進兩者之間的相互影響，制定「導入成人的學習評價」、「為了在各機構都能共享知識與技能，必須推動文字化」、「就讀成人教育機構期間，可選擇在其他機構學習，以利取得資格或證

照」等策略。

丹麥政府提供所有國民學習的機會，目的在於讓更多國民擁有高度學習意願。日本的公民館除了提供民眾學習的機會之外，應該也需要摸索如何適當地評價成人教育的成果。

Nordfyns Højskole之沿革

為了實際視察成人教育中心，我們前往丹麥中央的菲英島造訪「Nordfyns Højskole」，這個成人教育機構位於菲英島西北方的博恩瑟。創辦人千葉忠夫購買一九八三年廢校的建築物，以拒絕上學的學生、不良少年為對象，創立幫助這些年輕人回歸社會的學校。二〇〇五年獲得丹麥政府認可，接收難民、身心障礙者以及日本的研習生。

在丹麥，外國人也可以成立成人教育機構。成人教育機構的教學內容，可以由學校自行決定。當然，也可以創辦新的學校。一九七〇年之後，只要滿足一定的基準，就可以輕鬆創辦成人教育機構。基本條件為一年有十八位學生就學，一年之內提供一期二十週的課程或者兩個為期十二週的課程即可。

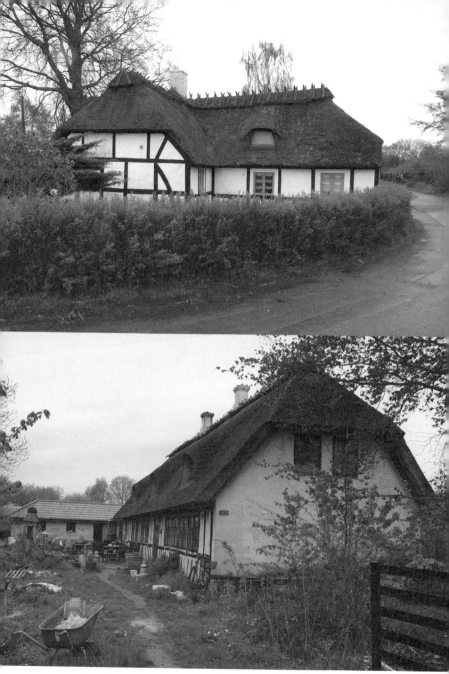

博恩瑟郊外，還留有閑靜的茅草屋頂住宅。

Site8 丹麥的成人教育與公民會館

政府會提供財務協助，但不會干涉人事或課程安排。因此，開辦成人教育機構，皆由當地居民、教會、市民團體、地方政府等成員主持。營運則由地方行政機構與教職員代表、學生委員組成理事會，以合議制度進行。建築物的建設費用，可以用低廉的利息向政府借款。據說也有曾經就讀成人教育機構的學生，到其他地方開辦成人教育課程。如同本書介紹過的案例，在升級再造的購物中心一隅，也有成人教育機構，提供民眾近在身邊的教育機會。

對話就是教育

Nordfyns成人教育機構的教師楊森・達琪也達・桃

Nordfyns Højskole的教師楊森・達琪也達・桃代女士。攝影：山崎亮

代居住在丹麥將近二十年。專攻高齡社會福利，與創辦人千葉忠夫相遇之後，對丹麥的社會系統產生興趣。丹麥的照護事業由國家營運，有志學習照護的人，必須就讀國立的照護者養成學校，學習醫療與照護的相關知識。因此，看護、照護、醫療、居家醫療等需求，皆由照護師負責。楊森利用自己學習照護以及真實的照護經驗為學生上課。因為在丹麥有很多學習機會，所以楊森再度進入教育大學，重新學習指導技巧。

我們造訪校園時，發現學生的年齡非常多樣化，乍看之下完全無法分辨誰是老師誰是學生。楊森說：「學生入學的時候，每個人的起點和終點都不一樣。因此，剛開始上課的前兩週，要花很多力氣打造教學環境。另

輪流準備餐食。攝影：山崎亮

外，在課程中如何應用教師的專業，也會讓授課品質出現差異。教師必須照亮學生的心靈、思考與智慧，同時也要兼具引導學生學習動機的角色。」她繼續說道：「對教師而言，因為教學的時間有限，所以和學生一起用餐也很重要。這也是成人教育機構規定必須住校的原因之一。」

Nordfyns 成人教育機構的特徵

Nordfyns Højskole 是以「多樣性」為主題的特色學校，這裡有不同國籍、文化、年齡的學生，非常多元。

除此之外，可以學習的課程也很多樣化。

例如「一般課程」是以丹麥年輕人為對象的標準課

丹麥與中東移民的學生共用宿舍。攝影：山崎亮

選修課有陶藝、工藝、音樂等課程。

Site8 丹麥的成人教育與公民會館

程。這項課程提供給因為某些理由無法受教的學生學習，學費由地方政府負擔。學生在這裡可以摸索自己未來的工作方向，學習不依賴社會保障、自主生存的方法。

「瘦身課程」以肥胖民眾為對象，目的在於讓學生學習、維持良好的生活習慣。學生為了改變生活習慣，會和社工一起學習。

「丹麥語言文化課程」以難民、移民為對象，支援語言與文化的學習。在這裡不只可以學習語言，還能學習丹麥的文化與民族性。因為是可以連結學力測驗的課程，所以和國家的難民政策也緊密相關。「生活課程」則以智力障礙的學生為對象。該課程有飲食生活與音樂、文化活動兩種類別。「國際課程」以外國留學生為對象，也積極招收日本學生。很多學生因為對丹麥的社會福利有興趣而入學，在這裡可以重新審視自己對社會福利的觀念，透過共同生活，實際體驗並學習丹麥的社會福利。現在，約有八十名學生在學。

成人教育機構的課程分為早上和下午兩個時段，以主要課程為中心，每週有三次選修課。夏季的每週三為校外教學，冬季則在校園內進行文化活動。教師會建議學生參加沒有體驗過的課程，學生可以依照老師的介紹，選擇上哪一門課。每天上到下午三點，教師則工作到晚上九點。晚上有時會舉辦工作坊等活動。楊森負責的課程，除了引導學生思考人類究竟是什麼，還要學習與人相處時必要的技能。

該校也有學生會，每兩週召開一次會議，討論學生之間的議題。每週一下午有個三十分鐘左右的集會，讓教師和學生之間有時間可以交換意見。

楊森使用「啟發」一詞來說明成人教育機構，她認為是一個重視對話，讓人思考自己的可能性和人生的地方。

成人教育機構對公民館的啟發

我試圖從成人教育機構設立的背景、特徵和問題，思考公民館的可能性。第一，丹麥的成人教育機構只要符合一定基準，任何人都可以開辦。雖然由國家支援資金，但從不過問教育方針。

第二，依照創辦人與當地的興趣嗜好，設計課程、改善當地課題、工作、生活習慣，促使居民行動，這一點也很有魅力。日本不乏設計師、創作人、藝術家，但是不光是設計，日本還必須培養更多擁有共同志向的居民，聚集想讓城市更好、能夠一起參與活動的夥伴，是需要一個空間的。我想應該需要一個學習場域，學習今後的設計師如何改變角色功能。除了設計師之外，最好也要有醫療相關、行政機構相關的課程。

第三，不需要大規模的空間或具有高度專業的教師，只要有場所、有經驗豐富的人就能登上講臺，成為學習場域。筆者曾經負責媽媽手冊的改版設計，當時請媽媽們帶著紀錄育兒過程的工具前來，請她們分享育兒的過程。有人把媽媽手冊當作日記使用，也有人在日曆上記錄孩子用餐、排泄等細項。還有人為了迎接孩子長大離家的那一天，在一張紙上寫了很多話。任何人都可以講述自己育兒的經驗，從彼此的經驗中找出今後可以活用在育兒上的好點子。這種做法不只可以用在育兒，也可以套用在健康管理、照護等情況，只要集結數名有經驗的人應該都會產生相同的成果。

第四，透過訪問學生入學前、入學後、畢業後的個人變化，讓成果可以眼見為憑。一個人完整的變化過程，一定能成為其他人的參考。

結語

日本的公民館約有六十年的歷史，二〇一六年約有一萬四千六百處設有公民館。這

（左頁）Nordfyns成人教育機構的學生手工打造的桑拿房、溫室、木柴小屋。攝影：山崎亮

六十年之間，公民館出現大幅變化。因為邁入資訊社會，民眾只要透過電腦或智慧型手機就可以輕鬆學習，在這樣的環境下使用網際網路收集資訊已經是理所當然的事。公民館原本是近在身邊的學習據點，後來變成一個租借空間的場所，因為多樣化的交流「場合」愈來愈多，導致公民館面臨自我消滅的危機。文部科學省所製作的「公民館」手冊中，明文記載公民館的角色為「集會」（日常生活中可以輕鬆集會的地方）、「學習」（基於自己的興趣或社會需求，學習知識與技術的地方）、「連結」（形成地方各種機構與團體之間的網絡），定義公民館是對培養人才、地區營造有所貢獻的場所。

以丹麥成人教育機構給予公民館的四大啟發為基礎，我們於二〇一七年八月開始改革公民館使用方法的計畫。這項新計畫稱為「公民館」計畫，試圖以不侷限於固定空間，而是利用公園等開放式空間、空屋或閒置店面、企業的公共空間等場地進行社會教育。

（上）筆者參與設計的媽媽手冊。（下）「公民館計畫」的宣傳單。

跟著山崎亮去充電

———走讀北歐生活設計最前線

人與土地 012

作者　山崎亮、studio-L

譯者　涂紋凰

主編　湯宗勳

特約編輯　賴凱俐

美術設計　陳恩安

責任企劃　林進韋

照片提供　山崎亮、studio-L

發行人　趙政岷

出版者　時報文化出版企業股份有限公司

10803台北市和平西路三段二四〇號七樓

發行專線｜（02）2306-6842

讀者服務專線｜0800-231-705｜02-2304-7103

讀者服務傳真｜02-2304-6858

郵撥｜19344724 時報文化出版公司

信箱｜台北郵政79~99信箱

時報悅讀網　www.readingtimes.com.tw

電子郵箱　new@readingtimes.com.tw

法律顧問　理律法律事務所　陳長文律師、李念祖律師

印刷　和楹印刷股份有限公司

一版一刷　2018年11月23日

定價　新台幣 360元

行政院新聞局局版北市業字第八〇號

國家圖書館出版品預行編目（CIP）資料

跟著山崎亮去充電：走讀北歐生活設計最前線／山崎亮、studio-L 作；涂紋凰 譯.一版. --臺北市：時報文化，2018.11--208面；13×21公分.--（人與土地；012）｜譯自：北欧のサービスデザインの現場｜ISBN 978-957-13-7563-2（平裝）｜1.設計 2.文集 3.北歐｜960.7｜107016220